andrea witzmann

plötzlich ganz allein
suddenly all alone
soudain toute seule

SCHLEBRÜGGE.EDITOR 2004

Martin Prinzhorn

Genese des Raums

In der seit dem 19. Jahrhundert und bis heute weder in der Theorie noch in der Praxis wirklich entschiedenen Debatte, ob Architektur in einer Einheit mit der bildenden Kunst oder mit dem Kunsthandwerk zu sehen sei, lassen sich die beiden Positionen vereinfacht folgendermaßen beschreiben: Die eine sieht Architektur in einem betont historischen Zusammenhang als Grundlage und Voraussetzung für jede weitere Entwicklung. Die andere betont hingegen ihre Funktionalität und die damit verbundene Unfreiheit und siedelt sie im Bereich der Tektonik als eines unter vielen Kunsthandwerken an. Architektur ist dann höchstens „Bekleidungskunst", so die Formulierung Gottfried Sempers[1], und immer auf ein Kombinieren technischer und dekorativer oder zweckgeleiteter und stilistischer Überlegungen reduziert. Eine zweite Achse, auf der sich die beiden Positionen ansiedeln lassen, stellt der handwerksbasierten Ansicht von Architektur ein ästhetisches Programm gegenüber, das sich auf physiologische und psychologische Kriterien bezieht und so Architektur als autonomen Kunstbereich neben die bildende Kunst oder auch die Musik[2] stellt. Weiterhin unterscheiden sich die beiden Positionen in ihren Antworten auf die für das Folgende ganz entscheidende Frage nach dem Beginn von Architektur: Für jemanden wie Semper, der das Künstlerische der Disziplin als eine Art Surplus zu Funktion und Tektonik sah, hatte die „Hütte des Karaiben" nichts mit Architektur als Kunst gemein, während August Schmarsow, einer der Wegbereiter einer durchgängig künstlerischen und auf Wahrnehmung beruhenden Auffassung, fragt: „Sollte der Monumentalpalast eines Sultans wirklich nichts mehr von dem innersten Wesen mit dem flüchtig aufgeschlagenen Zelt seines Stammesvaters gemein haben?"[3] Architektur als Kunst beginnt, diesem Ansatz folgend, dort, wo bauliche Eingriffe „Raumgefühl" erzeugen, und kann so letztendlich, zumindest partiell, unabhängig von Konzepten wie dem des „künstlerischen Wollens" definiert werden, da diese sich im Zuge ihrer Genealogie erst herausbilden. Gerade die Analysen im späten 19. und frühen 20. Jahrhundert haben solche Wege in großer Klarheit aufgezeigt und sind wohl auch für den in der Praxis vollzogenen Übergang von sakralen Raumkonzepten zu jenen der Moderne, in denen der Mensch in den Mittelpunkt rückt, mitverantwortlich. Seither wird ‚Raum' in der Architektur und ihrer Theorie immer weiter und neu verhandelt, und gerade nach einer stets nach vorne blickenden Moderne werden die Fragen der Genealogie und des Beginns immer wichtiger. Am Beispiel einer für die gegenwärtigen Fragestellungen so wichtigen Architektin wie Lina Bo Bardi, die das modernistische Raumkonzept wieder aufbricht und mit Überlegungen zur ruralen Architektur Brasiliens in Zusammenhang bringt, ist dieser Weg nachvollziehbar. Durch solche Strategien wird die Frage nach dem Anfang gleichzeitig zur Frage nach dem Ziel, und die Diskussion bewegt sich, über das Thema der einfachen Wohnformen hinaus, in die feinen Bereiche zwischen Raum und unstrukturiertem Außen. Die spanischen Architekten Iñaki Ábalos und Juan Herreros sprechen in diesem Zusammenhang von „discampos", also jenen ‚entlandeten' Bereichen, die in unserer Wahrnehmung noch nicht baulich strukturiert, aber doch kein wildes Land mehr sind.[4] Hier verweist die Diskussion zurück auf die Anfänge der Moderne im späten 18. Jahrhundert, als die Wahrnehmung von Natur durch technische Geräte und durch die Erweiterung architektonischer Gestaltung im Außenraum eine strukturierte und räumliche wurde. Heute, da sich die Definitionen in den Zentren der Bereiche totgelaufen haben und oft nur mehr Zitate von Zitaten sind, gehen die Überlegungen wieder an solche Schnittpunkte zurück. Gleichzeitig können sie aber nicht einfach das Rad der Zeit zurückdrehen, sondern müssen die gesamte Entwicklung der Moderne mit all ihren Brüchen mitdenken, ist es doch mehr als wahrscheinlich, dass die urbane Entwicklung der letzten zwei Jahrhunderte unsere Wahrnehmung, unser Raumgefühl und unser Konzept von Umwelt verändert hat und permanent weiter verändert. Genau dies sind die zentralen Referenzpunkte für Andrea Witzmanns künstlerische Arbeit.

In der Photographie gibt es einen Unterschied, der für die BetrachterInnen fast immer unvermittelt manifest wird, den zwischen dokumentarischer und inszenatorischer Vorgehensweise. Die Unmittelbarkeit eines Schnappschusses steht im Gegensatz zur bewussten Entscheidung, ein bestimmtes Motiv in einem bestimmten Blickwinkel festzuhalten. Unmittelbares Auffinden im einen Fall, Plan und Konstruktion im anderen. Prototypisch sind momentane Situationen mit Menschen oder Tieren Gegenstand von Schnappschüssen,

während Landschaften, Gebäude oder auch Porträts inszeniert werden. In der künstlerischen Photographie sind diese beiden Bereiche immer wieder gegeneinander ausgespielt und vermischt worden. Gerade auch die Reisephotographien von Andrea Witzmann scheinen, im Hinblick auf diese Unterscheidung, immer in einem merkwürdigen Zwischenbereich angesiedelt zu sein. Obwohl immer ‚Räumlichkeit' ihr Thema ist – und dieses Genre sozusagen den Kernbereich der inszenierten Photographie bezeichnet –, gibt es in den meisten Bildern Elemente, die einerseits diese Räumlichkeit determinieren, andererseits aber doch zufällige und momentane Eigenschaften besitzen. Ein Flugzeug am Himmel, Möbel und Gegenstände in einem Hotelzimmer, ein geparkter Autoanhänger: Sie alle haben in ihrer Vergänglichkeit auch etwas von einem Gesichtsausdruck oder einer flüchtigen Pose und spielen doch eine Rolle in der Konstitution von Räumen, denen wir immer etwas Bleibendes zuschreiben wollen. Auch an diesem Punkt besteht ein Bezug zur Architektur: das Problem des Gegensatzes zwischen der Flüchtigkeit einer Skizze und der Permanenz einer ausgeführten Konstruktion rückt im nachmodernen Denken mehr und mehr in den Mittelpunkt.[5] Vor der Gefahr, dass Architektur Räume erstarren lässt, scheint kein Programm und kein Ansatz sicher zu sein. Das gilt auch für die Moderne selbst, wo sich die ursprüngliche Transparenz aus Beton, Glas und Stahl im Laufe der Jahre zu einer Grammatik festgeschrieben hat, die wenig oder gar nichts mit den ursprünglichen Wahrnehmungsinhalten zu tun hat. Gegen diese Erstarrung muss wieder und wieder gedacht und gearbeitet werden, und Witzmanns Arbeiten zeigen die vielen Dimensionen auf, die hier Auswege bieten können. Das Medium Photographie wird hier in einem therapeutischen Sinn eingesetzt, die Künstlerin führt auf ihren Reisen und in ihren anderen Projekten Recherchen zur Frage durch, was Raum bedeuten könnte, wo er beginnt und wo er sich auflöst. Dabei ist sie immer gezwungen, an den Grenzen zu arbeiten: zwischen innen und außen, zwischen öffentlich und privat, zwischen hell und dunkel, zwischen Zwei- und Dreidimensionalität oder zwischen natürlich und künstlich. In ihren meist in Asien aufgenommenen Ansichten von Hotelzimmern ist es die Grenze zwischen anonymer, funktioneller Neutralität und persönlicher Intervention, die durch ihre Perspektive und die Spuren der Veränderung sichtbar gemacht wird. Die zerknitterte Bettwäsche determiniert unsere Erfahrung des Raumes genauso wie die Mineralwasserflasche, die von der Künstlerin ins Zentrum gerückt wird. Beides ist nicht permanent und transportiert in seiner Flüchtigkeit immer etwas Privates, das aber dann doch für die Konstitution des Ortes in den Mittelpunkt gerückt wird. Die Zeitlichkeit und die damit verbundene Möglichkeit oder Unmöglichkeit einer veränderten Raumwahrnehmung wird, hier wie in anderen Arbeiten, genau untersucht. Funktion kommt sozusagen von der anderen Seite ins Bild, nicht als tektonische Voraussetzung, sondern als immer veränderbare

Spur des Persönlichen, manchmal vielleicht auch Biographischen. Bedeutet das Wort Entfremdung hier eine Rückkehr des Persönlichen und die Erinnerung daran? Den umgekehrten Weg, der aber letztendlich zu doch sehr ähnlichen Ergebnissen führt, geht die Künstlerin in der Serie „Ich weiß was du gestern getan hast". Die Raumansichten mit fast ausschließlich weißen Möbeln und Gegenständen vermitteln den Eindruck von Neutralität und Abwesenheit des Persönlichen. Sie scheinen vorsichtig aus einer weißen Fläche zu entstehen und sich kaum als reale Orte zu manifestieren. Hier kommt eine andere Art von Hybridität ins Spiel, das Künstliche, Modellhafte bildet eine Art Vakuum, das uns die Eigenschaft von Räumen vor Augen führt, Projektionsfläche für unsere persönlichen Erinnerungen und Erfahrungen zu sein. Das projizierte Ideal des 'white cube' der Moderne wird hier selbst Kunstwerk und so wird die Unmöglichkeit thematisiert, Räume jenseits der Erfahrung zu thematisieren. Dieser Aufhellung bis an die Grenzen steht die Verdunkelung gegenüber: Hier liegen die formalen Strukturen teilweise oder ganz im Verborgenen, und die Räumlichkeit wird hier über Eindrücke, die mit Erinnerungen und persönlicher Geschichte zu tun haben, konstituiert. Eine weitere Variation dieses Themas sind die Aufnahmen leerer Diskothekenräume, wo den BetrachterInnen die Abwesenheit der performativen Inszenierung, also des Lichts, der Bewegung, der Menschen und der Musik, die Kluft zwischen einer formalen Raumkonzeption und den performativ-installativen Aspekten vor Augen geführt wird. Diese Aspekte werden nur als Spuren und Abnützungen sichtbar und machen uns doch gerade dadurch die komplexe Konstruktion räumlicher Einheiten deutlich. Neben diesen Subtraktions- und Reduktionsstrategien gibt es in Andrea Witzmanns Arbeiten auch Additionen und Vermischungen, etwa wenn die Ansicht einer blauen Wand mit einem Heizlüfter auf dem papierbedeckten Boden, mit unverblendeten Steckdosen, frei hängenden elektrischen Leitungen und den weißen Gipsflächen, mit denen die Unebenheiten in der Wand ausgebessert werden, der Fläche etwas Malerisches geben und die Wand sich Richtung Bild aufzulösen scheint. Wieder sind es temporäre Zustände und Spuren, die neue Möglichkeiten andeuten und eine simple Raumperspektive in eine unvorhersehbare Richtung öffnen. Eine etwas andere Strategie verfolgt die Künstlerin, wenn sie den Blick auf Räume und Gebäude von Außen wirft. Hier geht es in einem sehr konkreten Sinn um das Modellhafte und um Größenverhältnisse, aber zugleich auch immer um die Räume, die zwischen Modell und tatsächlicher Ausführung liegen. In manchen Innenraumbildern gibt es schon einen Verweis auf diese Problematik, wenn die abgebildeten offenen Schränke zu Modellen von Räumen in Räumen werden. Ein Wohnwagen oder eine Reihe von Pferdetransportern stehen in anderen Bildern ähnlich modellhaft in der tatsächlichen und permanenten Architektur und werden von Witzmann im Bild in eine prominente und symme-

trische Position gerückt, sodass sie tatsächlich räumliche Paralleluniversen bilden, die wiederum auf die eingangs besprochenen hybriden Bereiche an den Rändern der Architektur verweisen. Die permanenten Häuser und Räume werden gleichsam aus ihren Verankerungen gerissen, da die Gegenstände, von denen wir zwar wissen, dass sie mehr oder weniger zufällig positioniert sind, in den Bildern durch den spezifischen Blick der Künstlerin zu den Ausgangspunkten werden, von denen aus sich Raum strukturiert. Ein rot umfasstes Volleyballnetz auf einer Wiese vor einer zentralen Straßenlampe durchbricht den Blick ins Land und weicht in seiner Ausrichtung von der Linie des Horizonts ab. Hier ist der ‚entlandete' Raum in seiner ganzen Flexibilität dargestellt: „Land, das seine Merkmale verloren hat, während die Stadt naht, das sterilisiert ist, bevor es okkupiert ist, dem aber auch eine transzendentale Rolle in seinem neuen Kontext zugeschrieben ist."[6]

Andrea Witzmann positioniert sich also ganz klar auf der Seite jener TheoretikerInnen und KünstlerInnen, für die die Genese des Raumes und der Raumgestaltung schon vor der Funktion in einem autonomen künstlerischen Sinn beginnt. Das Medium der Photographie wird von ihr in einer sehr reflexiven Weise dazu verwendet, Momente des Beginnens, aber auch des Verschwindens zu beleuchten, und dafür nützt sie natürlich die Geschichte und die Tradition des Mediums. Gerade die Unterscheidung zwischen momentanen oder zufälligen Aspekten und inszenierter Planung, die uns in der Photographie oft offensichtlicher, aber keinesfalls irrelevanter erscheint als in der Architektur, wird von ihr in einer sehr analytischen Art und Weise zwischen die Disziplinen und ihre spezifischen medialen Möglichkeiten gebracht.

Gottfried Semper, Kleine Schriften, Berlin 1884.
Der Vergleich mit Musik wurde bezeichnenderweise vom Berliner Psychologen Wilhelm Wundt gemacht.
August Schmarsow, Das Wesen der architektonische Schöpfung, Leipzig 1894.
Iñaki Ábalos & Juan Herreros, A New Naturalism (Seven Micromanifestos). In: 2G, n. 22, S. 26-33
Vgl. dazu meinen Aufsatz: Raum und Bedeutung. Die deflationistische Architektur von Kazuyo Sejima. In: Texte zur Kunst, Nr. 47, S. 62-69
Iñaki Ábalos & Juan Herreros, ebda, S. 28

Martin Prinzhorn

The Genesis of Space

The debate about whether architecture should be seen as allied with fine arts or with arts and crafts began in the nineteenth century and still remains undecided, both in theory and in practice. The two positions can be summarily described as follows: the first position sees architecture in an emphatically historical context and as a basis and prerequisite for its further development. The second position, on the contrary, emphasizes architecture's functionality and the associated lack of freedom, which places it in the area of tectonics – as one of a number of industrial arts. Architecture is then, at most "art of dressing" (Bekleidungskunst) as formulated by Gottfried Semper,[1] and is always reduced to a compilation of technical and decorative or practical and stylistic considerations. A second axis along which both positions can be placed, contrasts the industrial arts-based view of architecture with an aesthetic program that refers to physiological and psychological criteria; thus referring to architecture as an autonomous area of art, alongside the fine arts or music.[2] A further issue, decisive for what follows, on which the two positions diverge, has to do with the beginnings of architecture: for someone like Semper, who saw the artistic element of the discipline as a type of surplus to the function and tectonics, the "huts of the Caribbean" would have had nothing in common with architecture as art, whereas August Schmarsow, one of the central forerunners of a general artistic view based on perception, inquired: "In its innermost essence, should the sultan's monumental palace really have nothing in common with the hastily pitched tent of his ancestors?"[3] With this type of approach, architecture as art originates when structural interventions create "a sense of

space" and can therefore, in the end, be defined in some places as free from concepts such as "artistic desire," since these concepts first develop in the course of a genealogy. The analysis of the late nineteenth and early twentieth centuries pointed out such paths with great clarity and was certainly also partially responsible for praxis and for the transition which was carried out there from sacral spatial concepts to modernist ones in which the person is at the center. Since this time, space has been continually re-negotiated in architecture and its theory and, especially in the aftermath of a steadily forward-looking modernism, the question of genealogy and the beginning of space have become increasingly more important. An architect who has been so crucial for the current line of questioning, Lina Bo Bardi brings the rupture of the modern concept of space into a context with considerations of Brazil's rural architecture. Through these types of strategies, the inquiry into the initial stages simultaneously becomes the goal and the discussion is, increasingly, of borders and finally also of what lies beyond mere dwellings to the fine area between space and the unstructured outside. In this context, the Spanish architects Iñaki Ábalos and Juan Herreros speak of "discampos", those "de-countrified" areas, which in our perception are not yet architecturally structured, but are also no longer wild lands.[4] Here the discussion refers back to the beginnings of modernism in the late eighteenth century, when technical instruments and the outward expansion of architectural design structured the perception of nature and made it spatial. Today, ideas once again return to such points of intersection because the definitions at the center of the areas have run aground and are often mere quotations of quotations. At the same time, such reflections can't simply turn back the wheel of time, but must keep in mind the entire development of the modern age with all of its ruptures, as it is more than plausible that the urban development of the past two centuries has changed and will permanently continue to change our perception, our sense of space, and our concept of environment. These are exactly the areas that are the central reference points in Andrea Witzmann's works, which she reworks in a multitude of ways.

In photography, one distinction becomes manifest before the eyes of the observer in almost all cases, namely, that between documentary and staged methods. The immediacy of a snapshot presents a contrast to the conscious decision to capture a certain motif at a certain angle. In the one case, a direct find, and in the other, planning and construction. Current situations involving people and other living beings are the epitome of the snapshot, whereas landscapes, buildings, and also portraits are staged. In art photography, these two areas are constantly played out against one another and mixed. Viewing Witzmann's travel photographs in particular, it seems as though they are always located in a strange interim realm in terms of this differentiation. Alt-

hough the theme is always space, and this is the core genre of staged photo-graphy, in most cases there are elements in the picture which, on the one hand determine this space, and on the other, possess chance and momentary quali-ties. An airplane in the sky, the position of furniture and objects in a hotel room, a parked car trailer: in their transitoriness, all display some sort of expression or fleeting pose and likewise definitely play a role in the constitution of spaces, which we persistently want to ascribe with something permanent. Also at this point there is a relation to architecture: the problem of the contrast between a fleeting sketch and the permanence of a completed construction pushes more and more to the center of thought after modernism.[5] Faced with the danger of architecture allowing spaces to ossify, no program and no approach seems safe, which also applies to modernism, where the original transparency of concrete, glass, and steel also, over the course of time, became an established grammar which had little or nothing to do with what was originally perceived. It is necessary to constantly think and work to counter this ossification, and Witzmann's works reveal the many dimensions that can offer a way out. Here, the medium of photography is employed in a therapeutic sense. On her travels and in her other projects, the artist carries out research into the issue of what space might mean, where it begins, and where it dissolves. In doing so, she is always forced to work at the borders: between inside and outside, between public and private, between light and dark, between two and three-dimensionality, and between natural and artificial. In her views of hotel rooms, mostly taken in Asia, what is made visible by her perspective and by the traces of change is the border between anonymous, functional neutrality and personal intervention. The wrinkled bed sheets determine our experience of the room just as much as the bottle of mineral water, which the artist pus-hes to the center. Neither is permanent and both always transport something personal in their fleetingness, something that can nonetheless be pushed to the center to constitute the location. Here, as in other works, the temporality and the associated possibility or impossibility of a changed spatial awareness is meticulously investigated. Function enters into the picture from the other side, so to speak, not as a tectonic requirement, but rather, as a constantly changing trace of the personal, sometimes perhaps also biographical. Does the word alienation mean here a return to the personal and the memory of it? The artist pursues an opposite path, which nonetheless finally leads to very similar results in the series, "Ich weiß was du gestern getan hast" (I know what you did yesterday). With almost exclusively white furniture and objects, the views of the rooms give the impression of a neutrality and absence of the personal. They seem to arise meticulously from a white surface and hardly manifest themselves as real places. Here, another type of hybridism comes into play: that which is artificial and model-like creates a type of vacuum that

brings home the qualities of spaces, as projection surfaces of our personal memories and experiences. Here, the projected ideal of the "white cube" of modernism becomes an artwork and what is thus thematized is the impossibi-lity of thematizing spaces beyond those that have been experienced. Opposed to this extreme lightening, is the darkening, penetrating the borders: here, the formal structures are partially or entirely hidden and the space is constituted by psychological impressions, which coincide with recollections and personal histories. A further variation of this theme are the photos of empty discos, where the absence of the performative staging – the lights, the movement of the people, and the music – brings home for the viewer the gap between a formal spatial concept and the performative installation aspects. These as-pects are only visible as traces and wear and tear and yet precisely because of this, make the complex construction of spatial units clear. Along with these strategies of subtraction and reduction, there are also additional and blended elements in Witzmann's works; for example, the view of a blue wall with a fan heater on a paper-covered floor, uncovered sockets, and free hanging electric wiring, and the white plaster surfaces with which the unevenness of the wall has been smoothed over give the surface something painterly and the wall seems to dissolve into an image. Again it is temporary states and traces which intimate new possibilities and open a simple spatial perspective in an unforeseeable direction. The artist follows a somewhat different strategy when she casts a glance at spaces and buildings from the outside. Here, in a very concrete sense, it is about the model-like aspects and the size relations but also always simultaneously about the spaces that lie between the model versions and actual versions. Some pictures of inner rooms already make refe-rence to this problem, for example when the open closets that are depicted become models of rooms in rooms. In other pictures – a mobile home or a series of horse trailers – also stand in a similar way: model-like, in the actual and permanent architecture. They are pushed to a prominent and symmetric position in the picture by Witzmann, to ultimately form parallel spatial universes, which likewise refer to the previously mentioned hybrid realms at the margins of architecture. The permanent houses and rooms are torn from their tethers, so to speak: through the artist's gaze, the objects that we know are positioned more or less coincidentally become the points of departure from which the image emanates, from which space is structured. A red covered volleyball net in a field in front of a centrally placed street lamp breaks the view to the land and deviates in its alignment from the line of the horizon. Here, the "wasteland" space is depicted in all of its flexibility: "land that has lost its attributes as the city approaches; sterilized before being occupied, but also given a transcendental role in its new context."[6]
Andrea Witzmann thus positions herself clearly on the side of those theorists

and artists for whom the genesis of space and spatial design already begins –
before their function in an autonomous artistic sense. She employs the medium
of photography in a very reflective way to illuminate moments of beginning, but
also of disappearing and, in so doing, she also naturally takes advantage of
the history and tradition of the medium. It is precisely this distinction between
momentary or chance aspects and staged planning, which in photography often
seems more obvious but in no way less relevant than in architecture, which she
brings in a very analytical way between the disciplines and her specific medial
possibilities.

(Translated by Lisa Rosenblatt)

[1] Gottfried Semper, Kleine Schriften, Berlin, 1884.
[2] The comparison with music was characteristically made by the Berlin psychologist
Wilhelm Wundt.
[3] August Schmarsow, The Essence of Architectural Creation. In: Harry Francis Mallgrave
& Eleftherios Ikonomou (eds): Empathy, Form, and Space. Problems in German Aes-
thetics, 1873-1893. Santa Monica: The Getty Center 1994, 281-298. p. 285. [August
Schmarsow, Das Wesen der architektonischen Schöpfung, Leipzig, 1894].
[4] Iñaki Àbalos and Juan Herreros, A New Naturalism (Seven Micromanifestos). In: 2G,
no. 22, pp. 26-33
[5] See also my essay: Raum und Bedeutung. Die deflationistische Architektur von Kazuyo
Sejima. In: Texte zur Kunst, no. 47, pp. 62-69
[6] Àbalos and Herreros, loc. cit., p. 28

Martin Prinzhorn

La genèse de l'espace

Depuis le XIXe siècle un débat s'est déclenché sur la question si l'architecture forme une unité avec les beaux-arts ou l'artisanat. Dans ce débat qui n'est toujours pas résolu ni en théorie ni en pratique, ces deux positions se laissent facilement décrire ainsi: la première souligne le lien historique de l'architecture et la comprend en tant que base et condition de tout développement qui s'ensuit, tandis que la seconde accentue le fonctionnalisme et le manque de liberté qui en résulte et la place dans le champ de la tectonique et de l'artisanat. L'architecture devient tout au plus un « art de draper » comme l'a exprimé[1] Gottfried Semper et constamment réduite à relier soit les considérations techniques, décoratrices et stylistiques, soit les réflexions menées à dessein. Ces deux positions différentes figurent sur une deuxième voie, celle qui compare le programme esthétique de l'architecture au point de vue basé sur l'artisanat. Le programme esthétique se réfère à des critères physiologiques et psychologiques et place l'architecture en tant que domaine d'art autonome auprès des beaux-arts ou de la musique[2]. Une autre question qui sépare les deux positions concerne le début de l'architecture: pour un homme comme Semper qui voyait dans l'art de cette matière une sorte de surplus à la fonction et à la tectonique, la « hutte des Caraïbes » n'avait aucun rapport avec l'art, alors que August Schmarsow, un des premiers pionniers d'une conception appuyée totalement sur l'art et la perception, pose la question suivante: « Le palais monumental d'un Sultan, n'avait-il vraiment plus rien en commun avec le caractère de la tente furtivement dressée de son ancêtre? »[3]. Ainsi l'architecture en tant qu'art prend son essor au moment où des opérations constructives créent une

sensation de l'espace, de sorte qu'elle puisse finalement être déterminée en certains points comme indépendante de conceptions telles « la volonté de l'art » , puisque ces dernières ne se forment qu'au cours d'une généalogie. C'est justement l'analyse de la fin du XIXe siècle et du début du XXe siècle qui a démontré ces chemins avec grande clarté tout en supportant le passage des conceptions spatiales sacrales à celles de l'Avant-Garde où l'homme est primordial. Depuis, l'espace est devenu un sujet toujours discuté de neuf dans l'architecture et sa théorie, et c'est justement dans le cadre d'une Avant-Garde au regard viré vers le futur que les questions sur la généalogie et le commencement de l'espace gagnent de plus en plus d'importance. Une architecte si éminente telle Lina Bo Bardi pose cette question dans un contexte où la conception moderniste de l'espace remise en question est reliée aux réflexions relatives à l'architecture rurale du Brésil. Au moyen de telles stratégies, la question sur le commencement devient en même temps celle sur le but, et le débat dépasse la conception de simples formes d'habitat vers le domaine subtil situé entre l'espace de l'architecture et l'extérieur non structuré. Les architectes Espagnols Iñaki Ábalos et Juan Herreros parlent dans ce contexte de « discampos », de ces terrains « déterrés » qui, dans notre perception ne sont pas encore structurés par la construction, tout en n'étant plus terre sauvage[4]. Le débat remonte ici à l'aube de l'Avant-Garde de la fin du XVIIIe siècle, du temps où la perception de la nature devint structurée et spatiale au moyen d'outils et de l'expansion de la formation architecturale vers l'extérieur. Aujourd'hui, les réflexions retournent à ces croisements, car les définitions au centre des domaines sont désuètes et ne sont plus que citations de citations. En même temps, ces réflexions ne peuvent simplement retourner la roue du temps, mais elles doivent accompagner l'ensemble de l'évolution de l'Avant-Garde avec toutes ses faillites, car il est plus que plausible que le développement urbain des deux derniers siècles a changé et change encore notre perception, notre sensation spatiale et notre conception de l'environnement. Il s'agit justement de ces domaines qui forment les points de repère dans l'œuvre artistique d'Andrea Witzmann et qui sont élaborés par elle de façon variable.

La photographie connaît la différence entre l'approche documentaire et la mise en scène. Cette différence se manifeste directement devant le regard de l'observateur dans presque tous les cas. L'immédiat d'une photo instantanée s'oppose à la décision intentionnelle de capter un motif précis dans un angle précis. Les situations momentanées démontrant hommes et autres créatures vivantes sont des sujets prototypiques de la photographie instantanée, tandis que les paysages, les bâtiments et les portraits sont des mises en scène. Ces deux domaines ont constamment été déjoués et entremêlés dans la photographie d'art. C'est en particulier les photographies de voyage d'Andrea Witzmann qui semblent être situées dans un remarquable champ intermédiaire

face à cette différentiation. Même si l'espace reste en tant que genre le thème central de la photographie intentionnelle, il existe pourtant dans la plupart des cas au sein de l'image des éléments qui d'un côté déterminent cette spatialité, et qui de l'autre possèdent des qualités plutôt aléatoires et momentanées. Un avion dans le ciel, la position de meubles et d'objets dans une chambre d'hôtel, une remorque garée: tous ces éléments ont dans leur précarité une expression faciale, une pose furtive, et jouent quand même un rôle dans la constitution de l'espace auquel nous aimons attribuer une présence éternelle. Le problème du contraste entre une esquisse furtive et la permanence d'une construction appliquée devient de plus en plus central dans le cadre des réflexions postérieures à l'Avant-Garde [51]. Aucun programme, aucune approche ne semble pouvoir se sauver du danger de voir l'architecture figer l'espace. Ce phénomène compte de même pour l'Avant-Garde au sein de laquelle la transparence originelle du béton, du verre et de l'acier reste également conservée dans un contexte qui n'a que peu ou aucun rapport aux racines des contenus de l'observation. C'est contre cette paralysie qu'il faut incessamment travailler, et l'œuvre d'Andrea Witzmann démontre les multiples dimensions qui peuvent offrir une issue. Le moyen de la photographie est utilisé ici dans un sens thérapeutique. Au cours des voyages et des projets, l'artiste est à la recherche de la question qui se pose sur le sens de l'espace: où commence-t-il, où se dissout-il? Là, elle est toujours obligée de travailler jusqu'aux limites: entre l'intérieur et l'extérieur, entre le public et le privé, entre le clair et l'obscur, entre la surface et le volume, ou encore entre le naturel et l'artificiel. Ses photos, souvent prises en Asie, démontrant des chambres d'hôtel, découvrent à travers leur perspective et les traces du changement la frontière entre la neutralité fonctionnelle et anonyme et l'intervention personnelle. Tout comme les draps fripés, la bouteille d'eau minérale définit notre expérience de l'espace mise au point par l'artiste. Tous deux ne connaissent pas la permanence, et transportent néanmoins dans leur furtivité un brin de privé qui sera centralisé à l'effet de la constitution du lieu. La notion du temps avec toutes ses possibilités et ses impossibilités concernant une perception de l'espace différente sera analysée ici comme ailleurs. La fonction pénètre soit disant l'image par un autre côté, non en tant que condition tectonique, mais comme la trace toujours changeante du personnel, peut-être même de la biographie.

Le mot aliénation signifie-t-il le retour du personnel et de sa mémoire? Dans la série « Je sais ce que tu as fait hier » l'artiste prend un chemin inverse qui mène finalement à des résultats assez similaires. Les perspectives de l'espace aux meubles et aux objets blancs sans exception presque, transmettent l'impression du neutre et du manque du personnel. Elles semblent être créées avec précaution à base d'une surface blanche et ne se manifestent qu'à peine comme lieux réels. Une certaine hybridité rentre dans le jeu, l'artificiel et la maquette forment une sorte de néant qui nous démontre les particularités de l'espace comme la surface de projection de nos souvenirs et de nos expériences personnelles. L'idéal projeté du « cube blanc » de l'Avant-Garde devient lui-même œuvre d'art et l'impossibilité de thématiser l'espace au-delà de l'empirique ainsi discutée. L'assombrissement surgit face à cet éclaircissement jusqu'aux limites: ici sont situées les structures formelles partiellement ou complètement recelées, et l'espace est constitué à partir d'impressions psychologiques, faisant recours aux souvenirs et aux histoires personnelles. Une autre variation de ce thème est formée par les prises de photos de discothèques désertes où l'absence de la mise en scène d'une représentation, voire l'éclairage, le mouvement, les hommes et la musique évoque devant le spectateur le ravin entre une conception de l'espace formelle et l'aspect de la mise en scène installée. Ces apects ne sont visibles que sous forme de traces et d'usures et c'est justement grâce à eux que la construction complexe d'unités spatiales est précisée. À part les stratégies de soustraction et de réduction, Andrea Witzmann rajoute à ses traveaux additions et mélanges, tel l'image d'un mur bleu et d'un chauffage sur un sol couvert de papier, des commutateurs à découvert, des cables électriques suspendus à nu, les surfaces blanches du plâtre qu'on a utilisé pour aplanir les inégalités du mur et qui offre à la surface un air pittoresque tandis que le mur semble se dissoudre en une image. Ce sont de nouveau les circonstances et les traces temporaires qui signalent de nouvelles possibilités et qui dessinent une simple perspective spatiale dans une direction inattendue. L'artiste suit une autre stratégie lorsqu'elle jette de l'extérieur un coup d'œil sur les espaces et les bâtiments. Concrètement il s'agit ici de modèles et de proportions, mais en même temps aussi d'espaces situés entre la maquette et l'interprétation réelle. On trouve l'indice de ce problème dans certaines images des intérieurs, là où les barrières ouvertes photographiées deviennent modèles d'espaces dans l'espace. Une caravane ou une colonne d'hippomobiles sont présentes de même manière modèle dans l'architecture vraie et permanente et sont posées dans les images de Witzmann dans une position éminente et symétrique, de sorte à réellement créer des univers spatiaux parallèles visant sur les domaines hybrides aux frontières de l'architecture, domaines évoqués ci-haut. Les maisons et les espaces permanents sont simultanément arrachés de leur ancrage, car les objets, selon notre notion plus ou moins positionnés arbitrairement, deviennent à travers le regard particulier de l'artiste point de départ structurant l'espace. Un filet de volleyball au bord rouge sur une pelouse devant un réverbère central perce le regard vers le paysage et le détourne de sa direction en voie de la ligne de l'horizon. Ici est éxposé l'espace déterré dans toute sa flexibilité: « Un paysage qui a perdu ses particularités tandis que la ville se rapproche, qui est stérilisé avant même d'être occupé, auquel fut

toutefois décerné un rôle transcendant dans un contexte nouveau » Kazuyo Sejima.[6] Andrea Witzmann se situe donc clairement au côté de ces théoriciens et artistes qui parlent de la genèse et de la formation de l'espace même avant la fonction dans un sens artistique autonome. Le moyen de la photographie est utilisé par elle d'une manière très réflexive afin d'éclairer les moments du commencement, mais aussi ceux de la disparition, et elle fait ici naturellement usage de l'histoire et de la tradition de cet outil. C'est justement la différence entre les aspects momentanés ou fortuits et le plan orchestré qui nous apparaît souvent plus ostensible mais non moins important dans la photographie que dans l'architecture qui est présentée par elle dans un mode très analytique entre les matières et leurs possibilités médiatiques spécifiques.

(Traduit par Greta Jamkojian)

Gottfried Semper, Kleine Schriften, Berlin 1984
La comparaison avec la musique fut significativement faite par le psychologue Berlinois Wilhelm Wundt.
August Schmarsow, Das Wesen der architektonischen Schöpfung. [L'essence de la création architecturale], Leipzig 1894.
Iñaki Ábalos & Juan Herreros, A New Naturalism [Seven Micromanifestos]. Dans: 2G, no. 22, S. 26-33.
Voir ma dissertation: Raum und Bedeutung. Die deflationistische Architektur von Kazuyo Sejima. [Espace et signification. L'architecture déflationniste de Kazuyo Sejima]. Dans: Texte zur Kunst. [Textes sur l'art], no. 47, p. 62-69.
Iñaki Ábalos & Juan Herreros, ibid., p. 28.

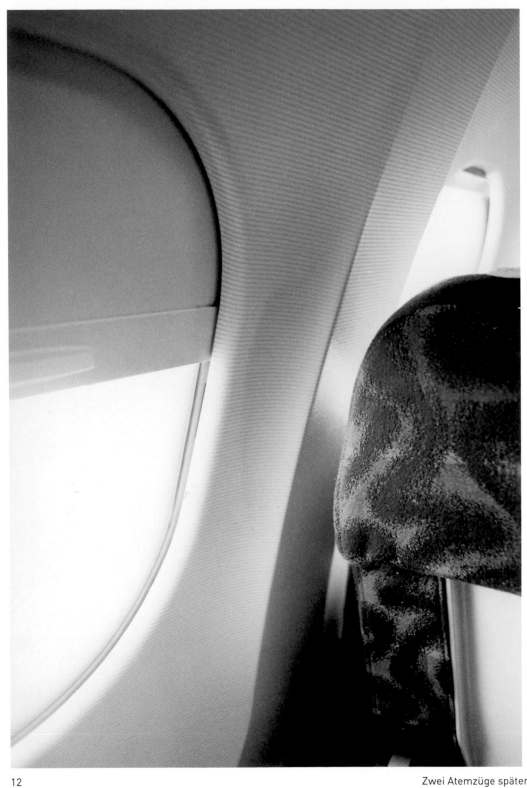

Zwei Atemzüge später 3 / Two breathtakings later 3 / Deux soupirs plus tard 3 / 50 x 70 cm / 200▮

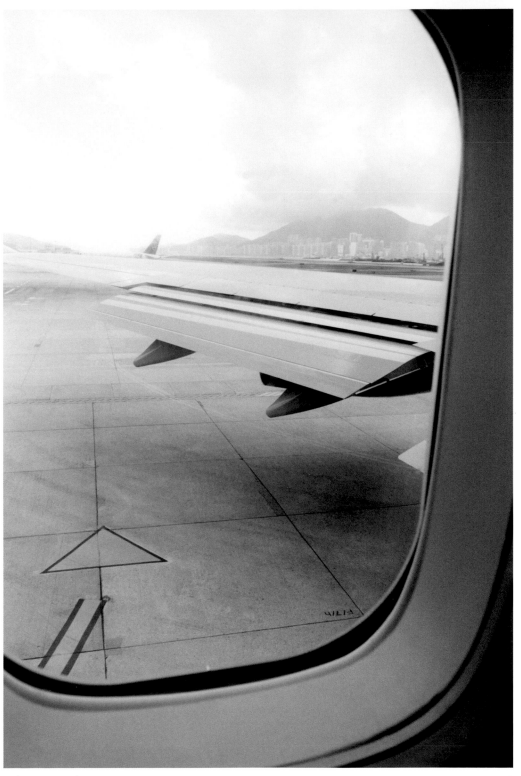

Zwei Atemzüge später 1 / Two breathtakings later 1 / Deux soupirs plus tard 1 / 50 x 70 cm / 1997

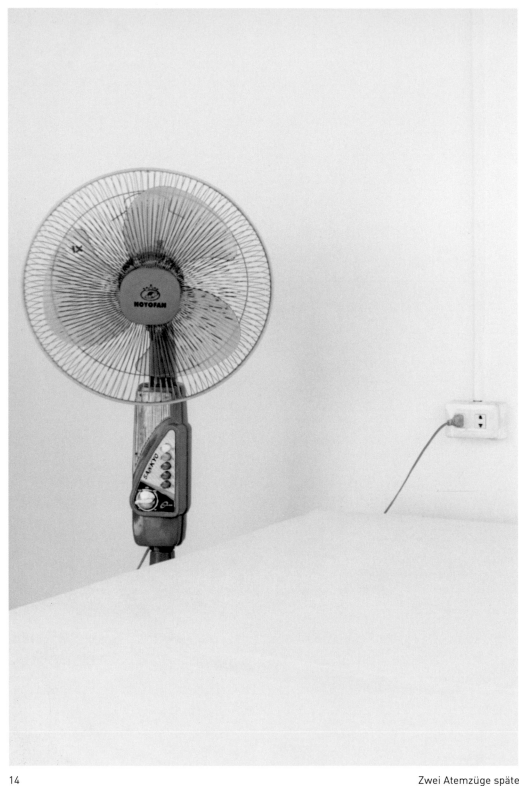

14

Zwei Atemzüge später 5 / Two breathtakings later 5 / Deux soupirs plus tard 5 / 50 x 70 cm / 200

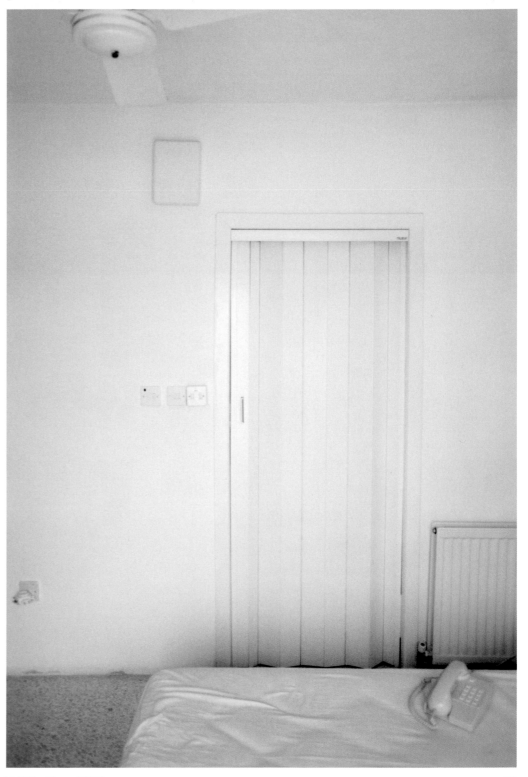

Zwei Atemzüge später 2 / Two breathtakings later 2 / Deux soupirs plus tard 2 / 50 x 70 cm / 1999

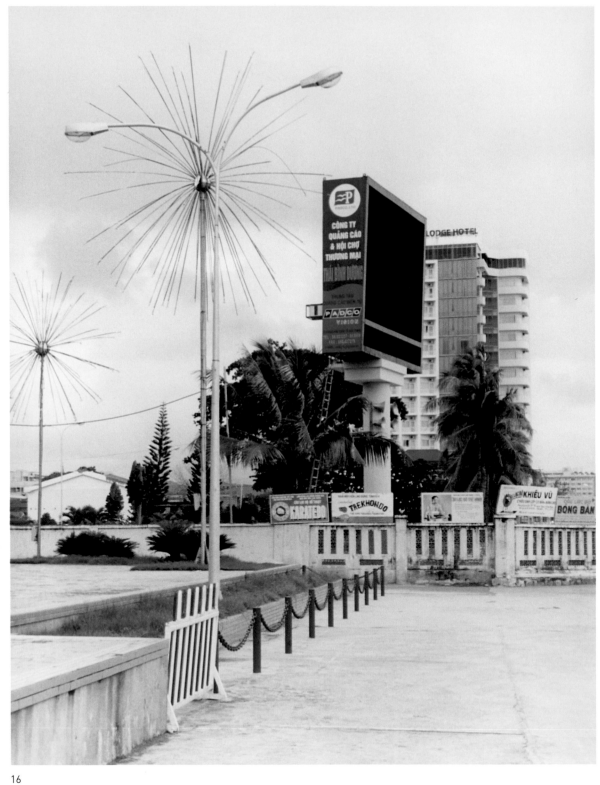

Nha Trang, Vietnam / 50 x 70 cm / 200.

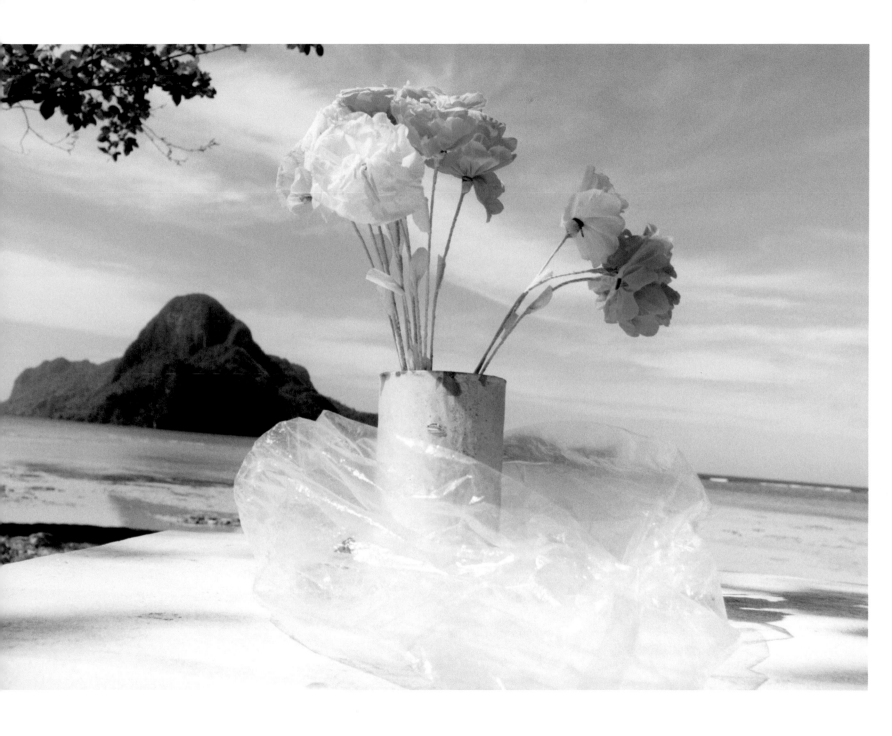

Palawan, Philippinen / Palawan, Philippines / 50 x 70 cm / 1997

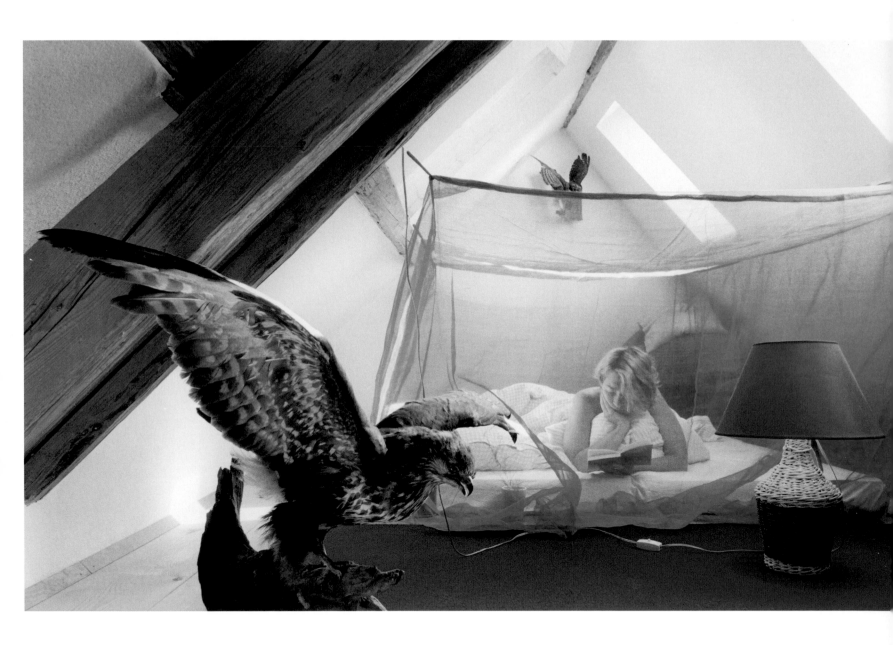

Sputnik 2 / Sputnik 2 / Spoutnik 2 / 30 x 40 cm / 199

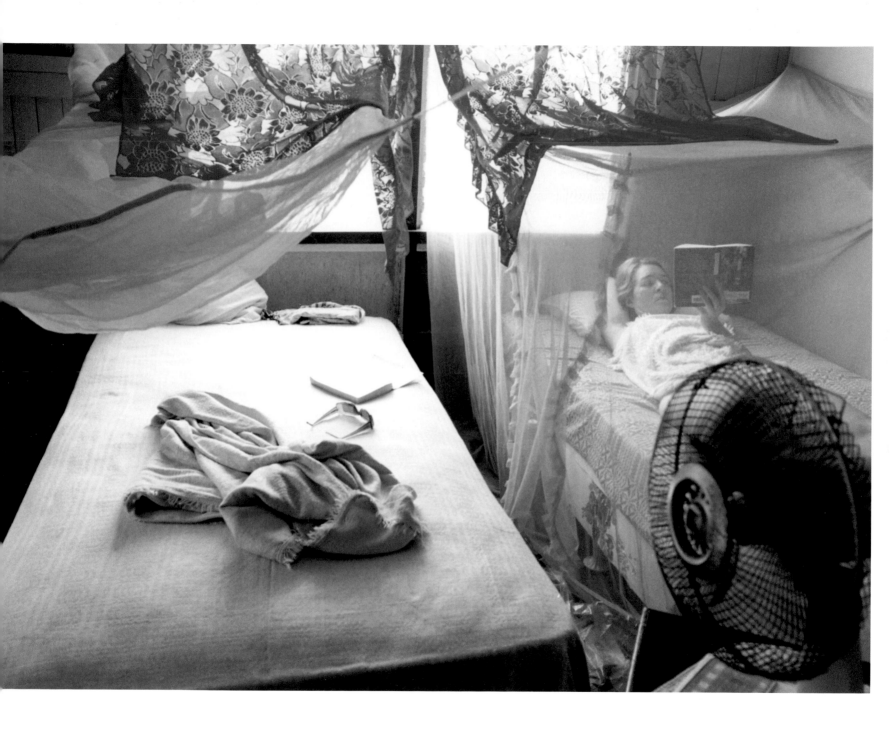

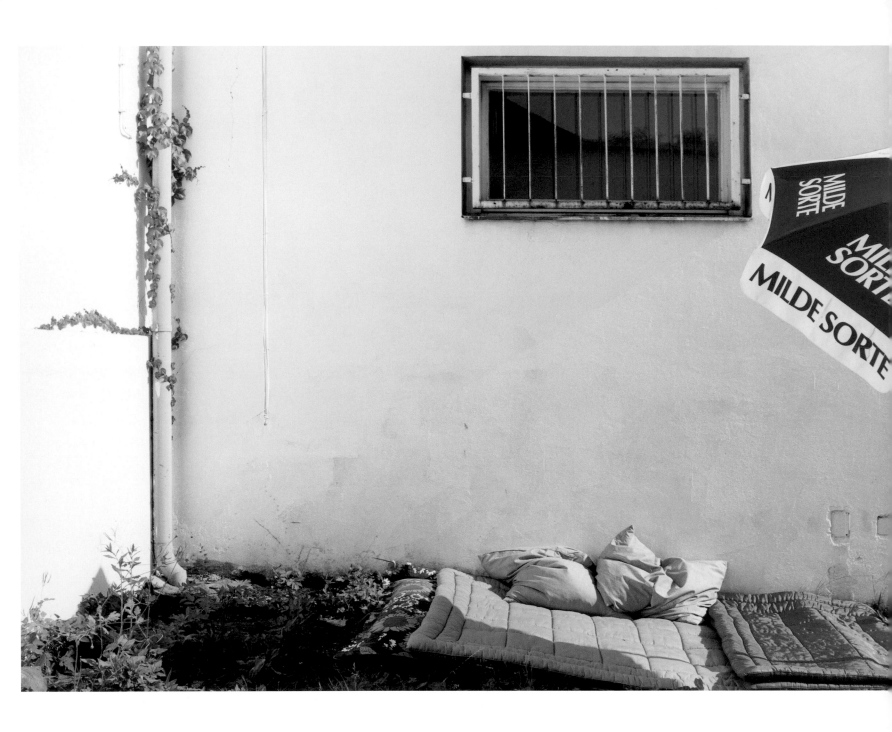

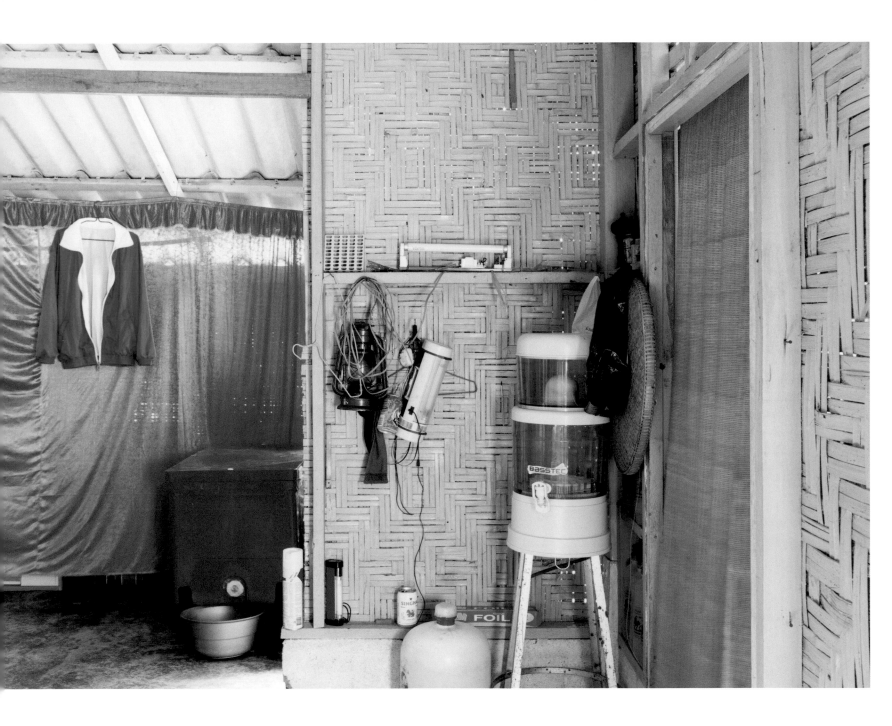

Kho Bulon, Südthailand / Kho Bulon, Southern Thailand / Kho Boulon, Thaïlande du Sud / 100 x 140 cm / 2003

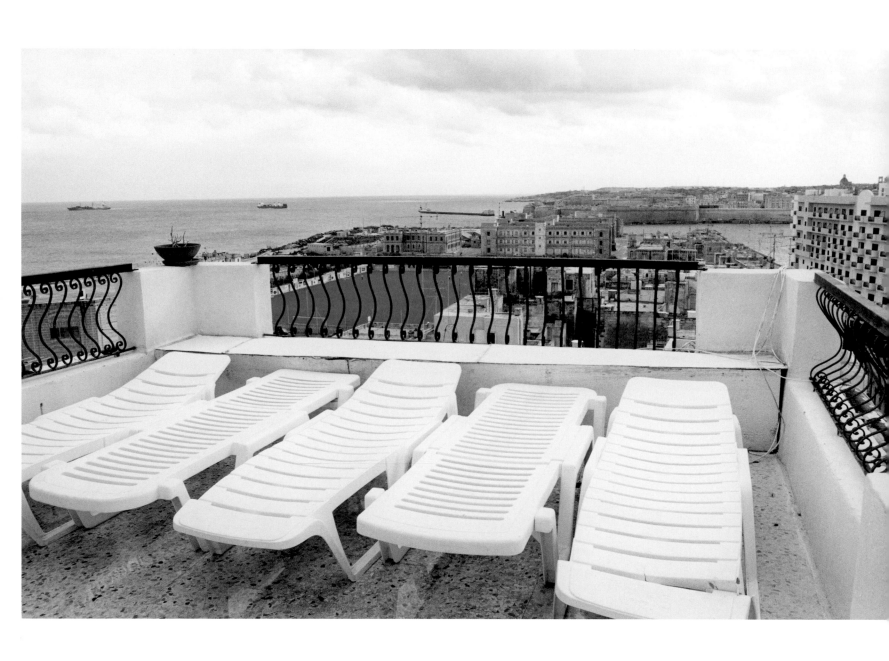

Fünf Freunde 1 / Five Friends 1 / Cinq Amis 1 / 70 x 100 cm / 199

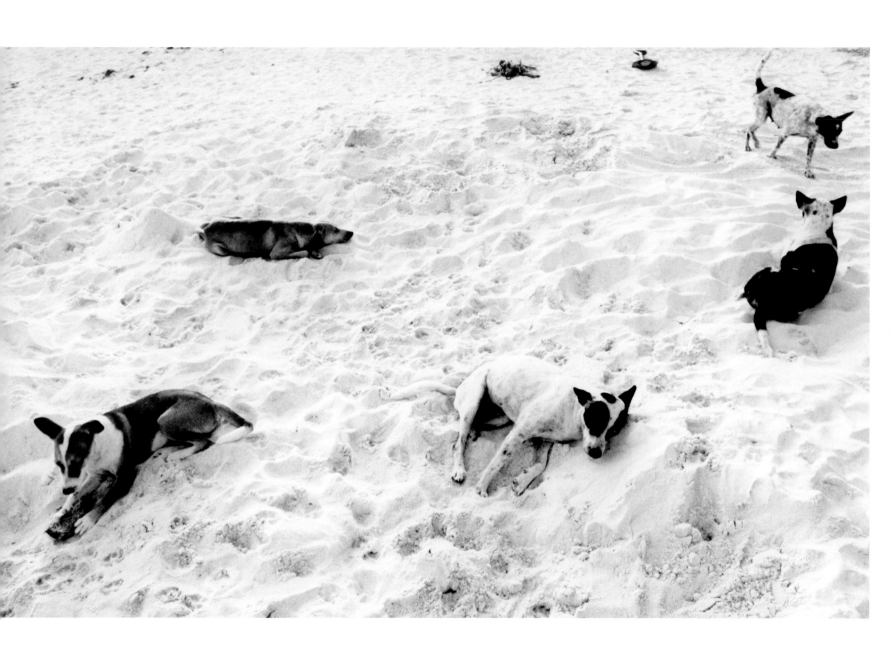

ünf Freunde 2 / Five Friends 2 / Cinq Amis 2 / 70 x 100 cm / 1997

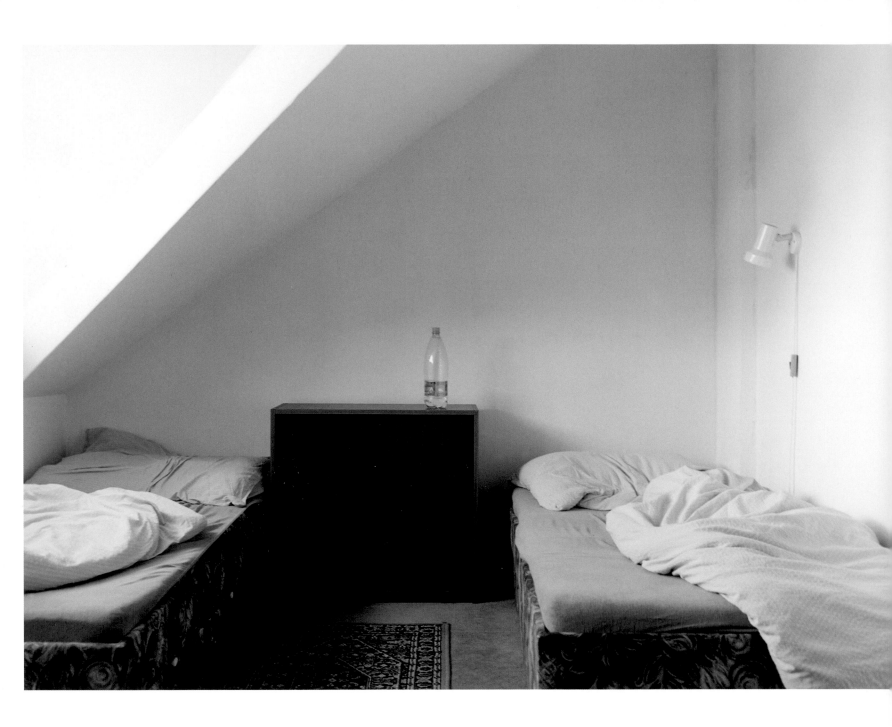

Ohne Titel / Untitled / Sans titre / 50 x 70 cm / 200

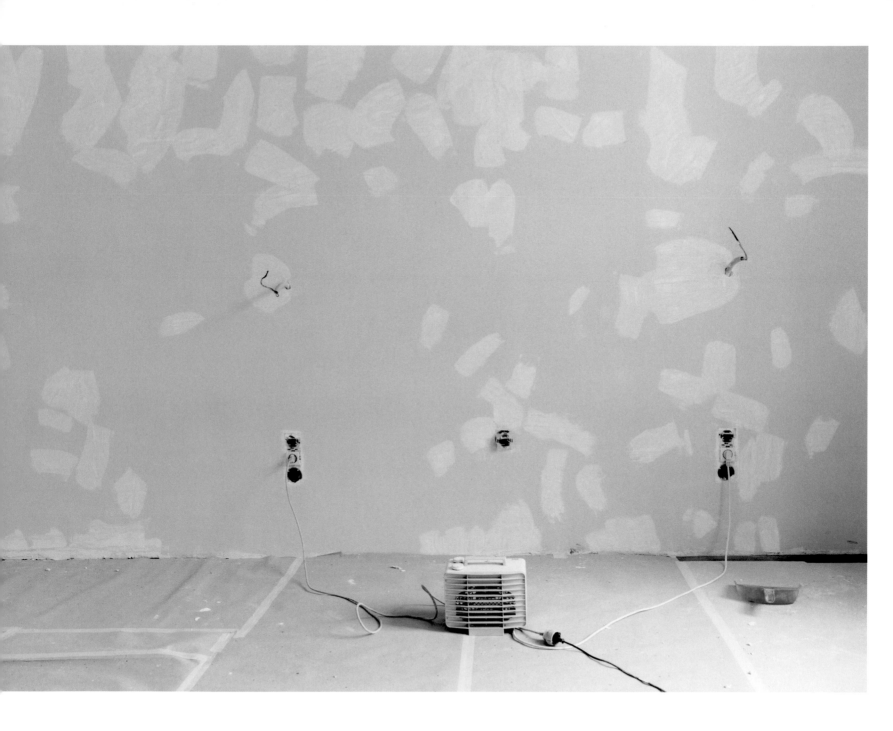

ohne Titel / Untitled / Sans titre / 100 x 140 cm / 2001

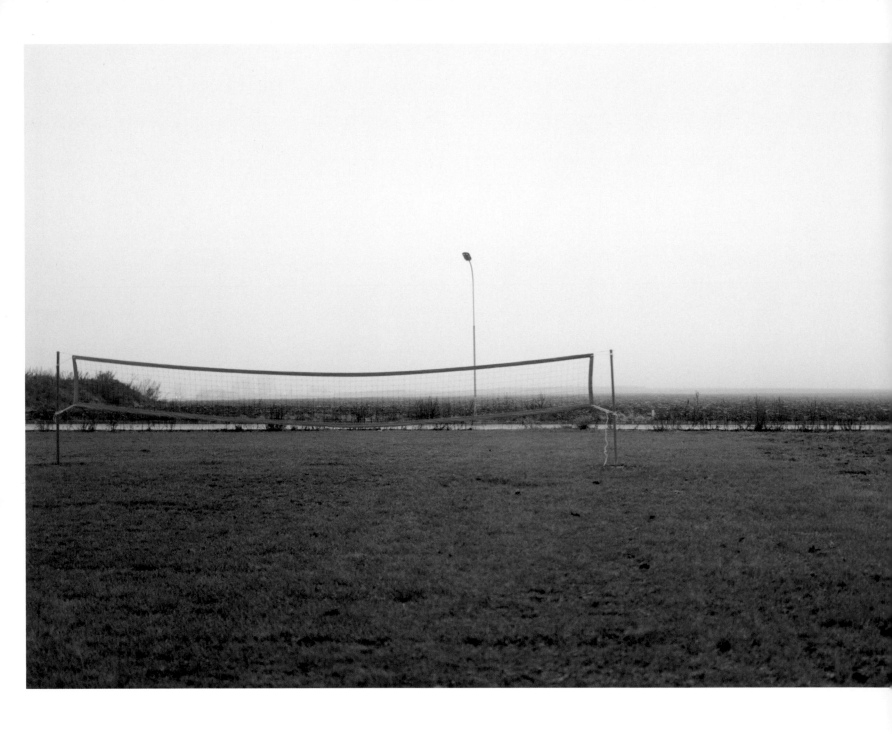

Unbezähmbares Verlangen 2 / Uncontrollable yearnings 2 / Convoitise indomptable 2 / 100 x 140 cm / 200

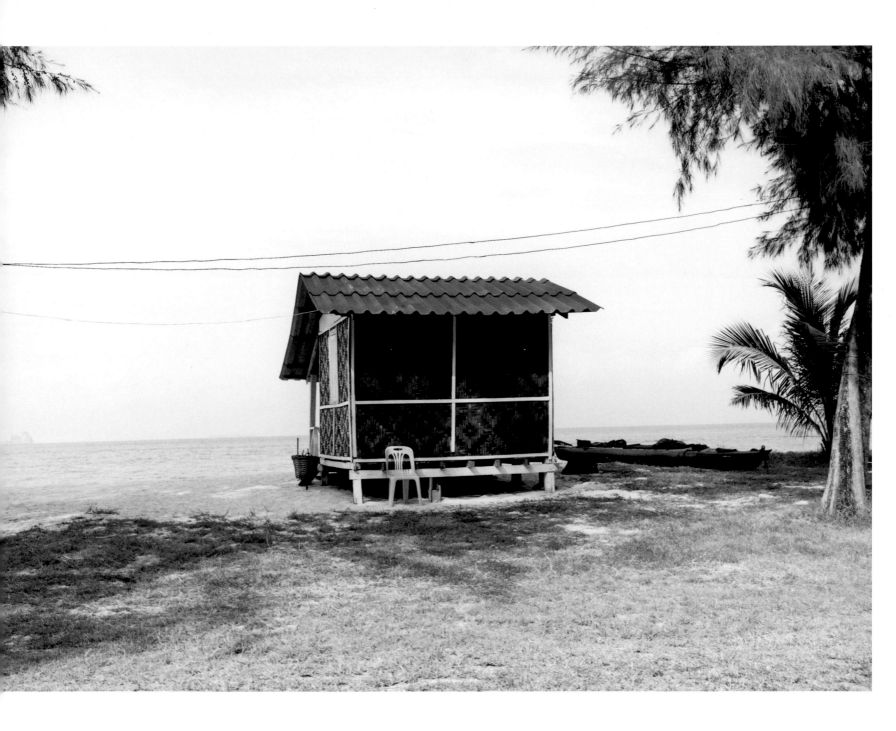

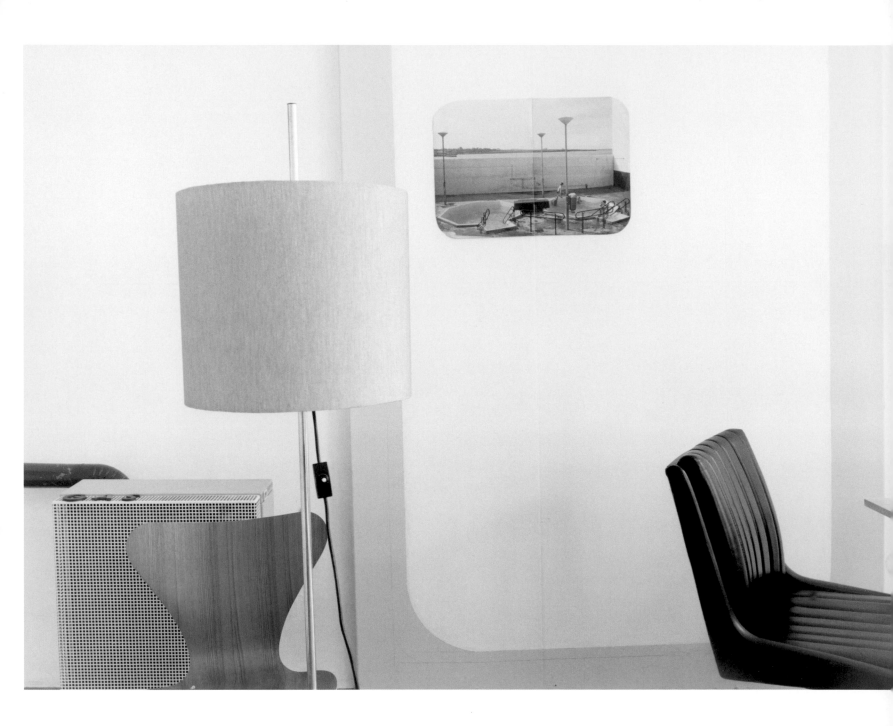

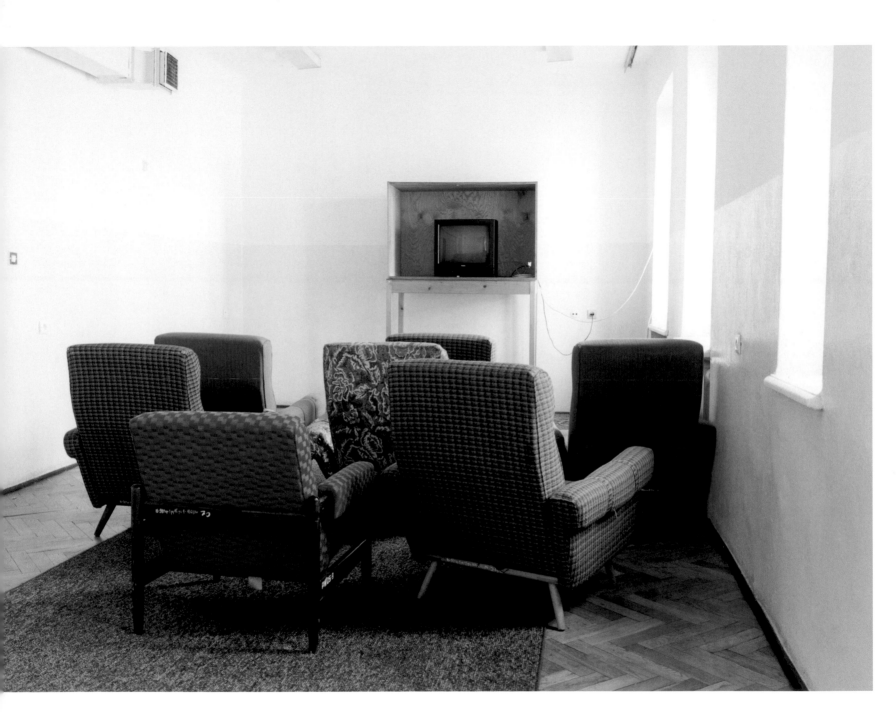

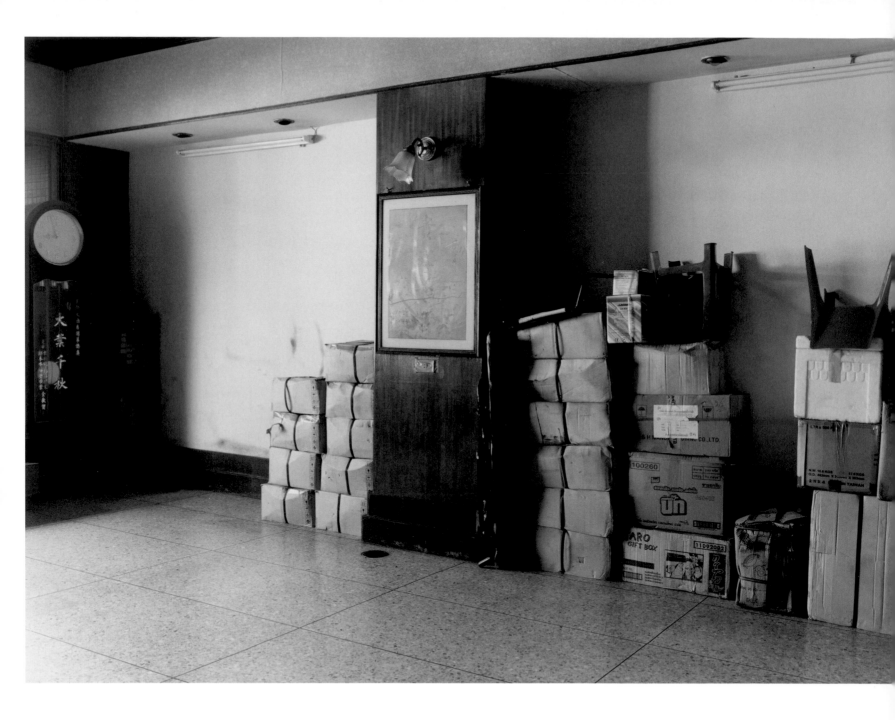

Compilation 4 / 108 x 140 cm / 200

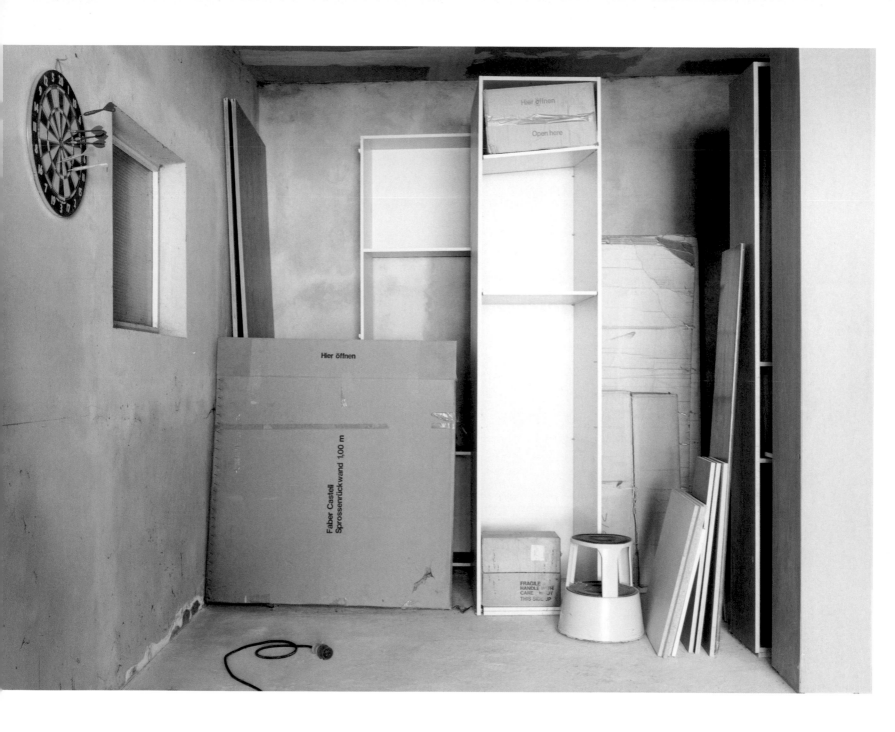

Compilation 2 / 108 x 140 cm / 2003

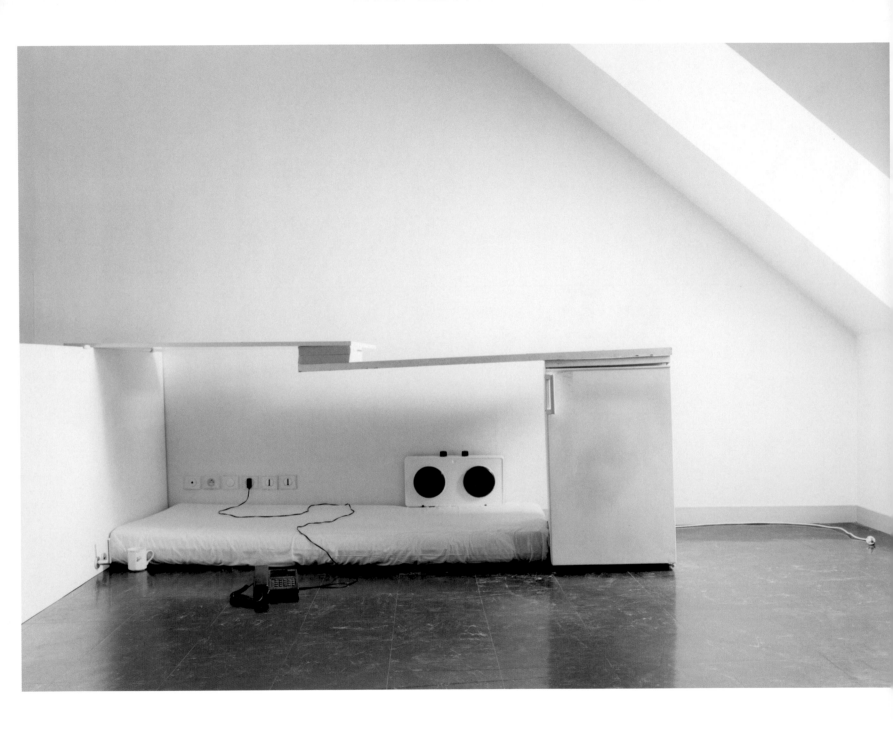

Compilation 5 / 108 x 140 cm / 2004

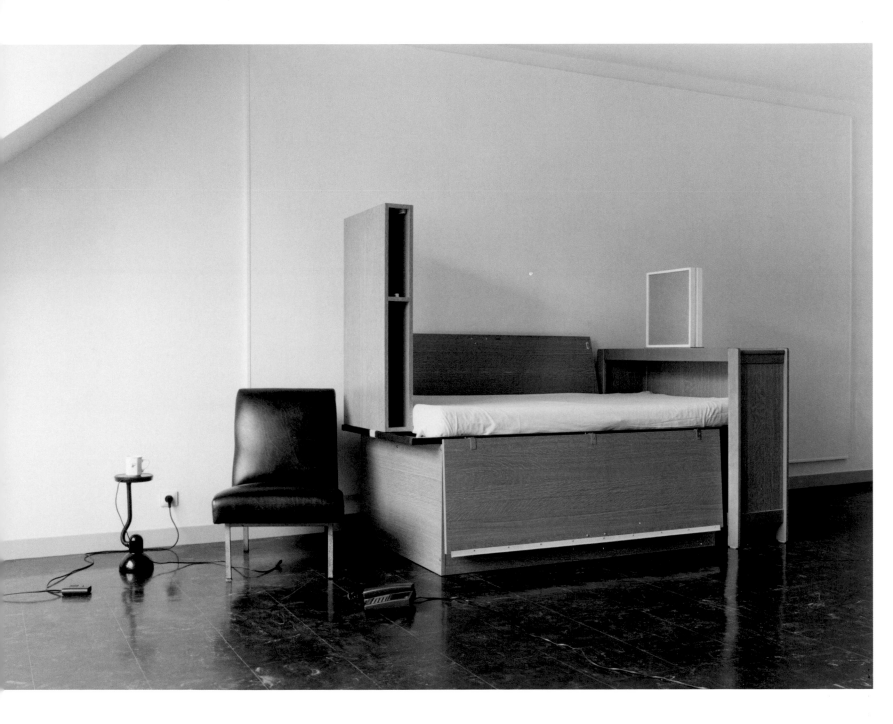

Compilation 6 / 108 x 140 cm / 2004

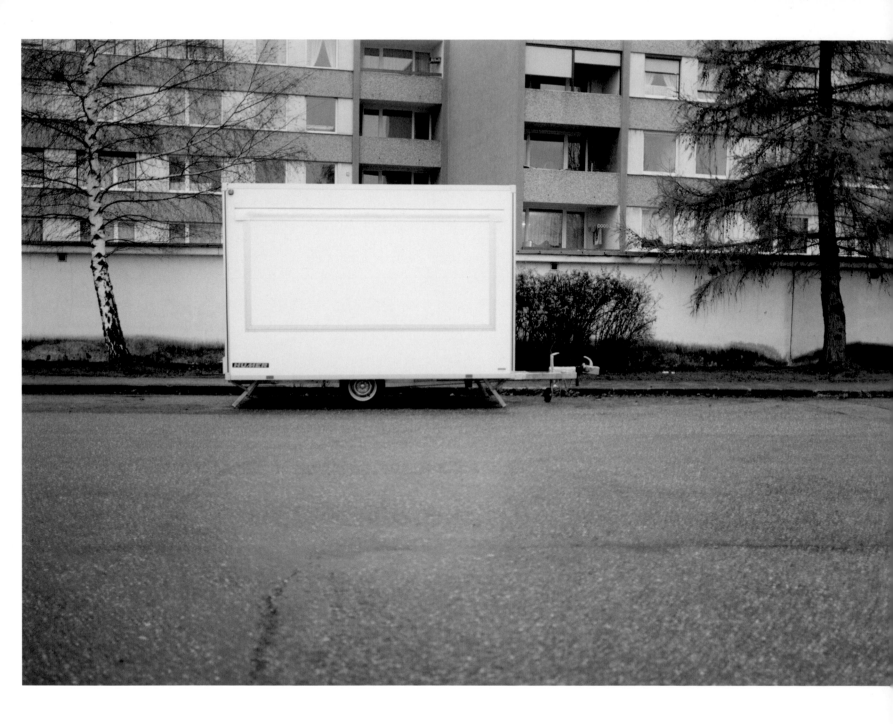

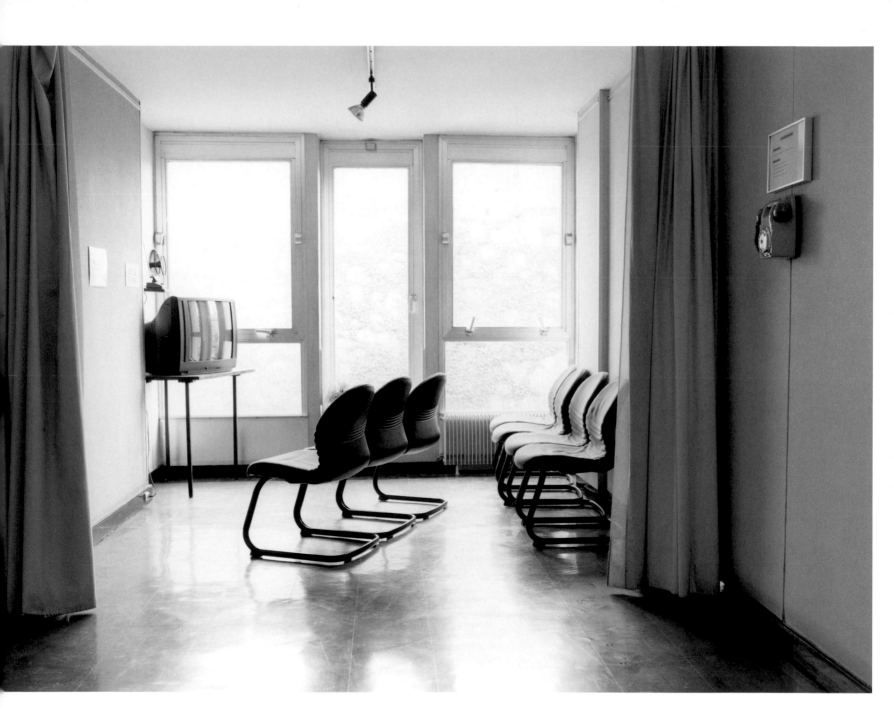

Compilation 7 / 108 x 140 cm / 2004

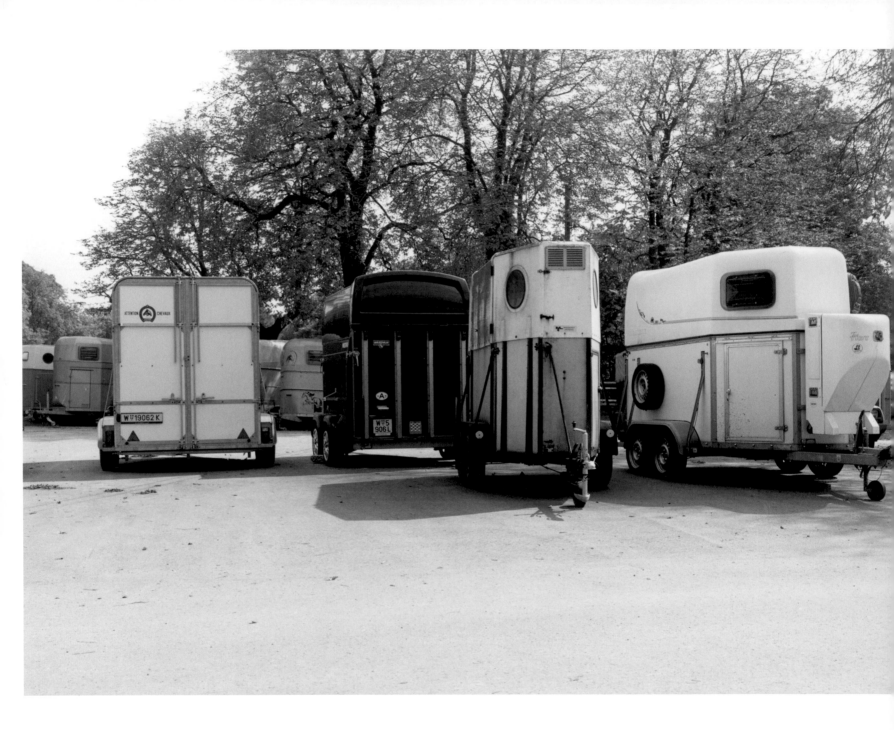

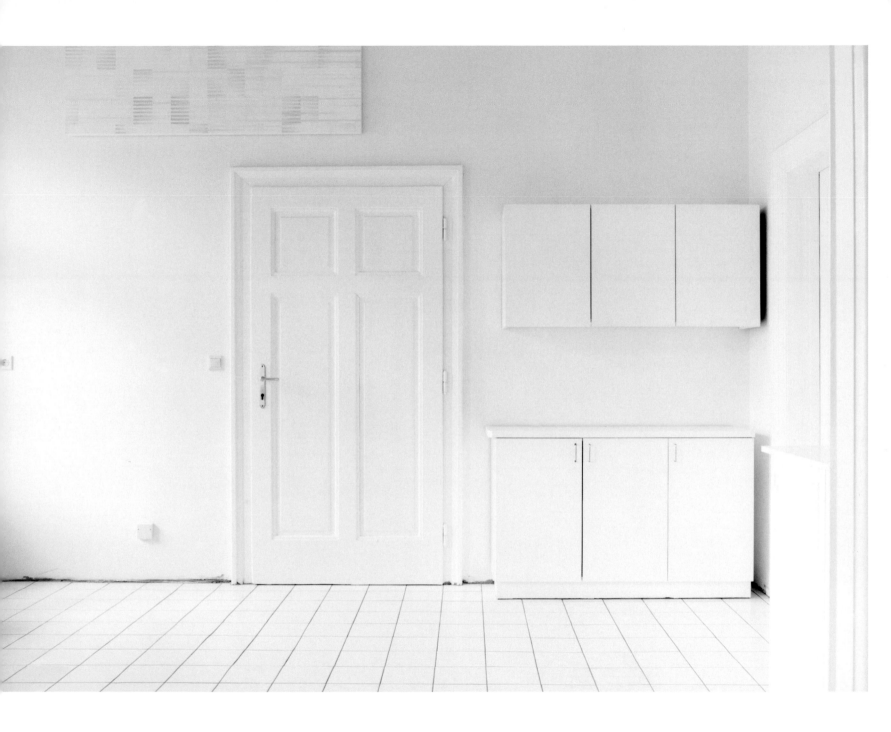

ch weiß was du gestern getan hast 9 / I know what you did yesterday 9 / Je sais ce que tu as fait hier 9 / 100 x 140 cm / 2002

Ich weiß was du gestern getan hast 6 / I know what you did yesterday 6 / Je sais ce que tu as fait hier 6 / 100 x 140 cm / 200

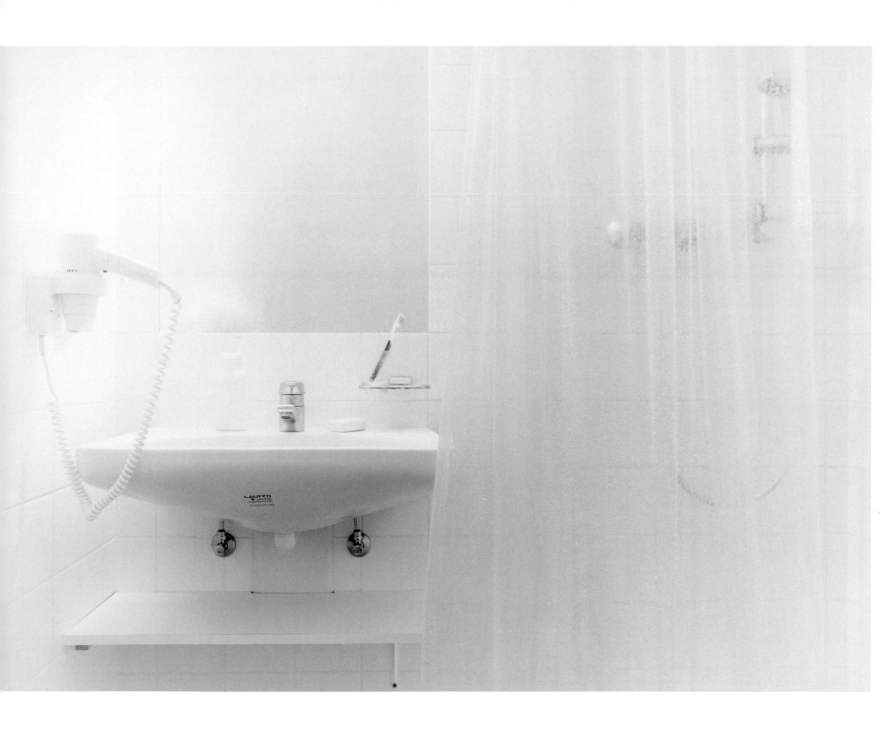

Ich weiß was du gestern getan hast 1 / I know what you did yesterday 1 / Je sais ce que tu as fait hier 1 / 100 x 140 cm / 2002

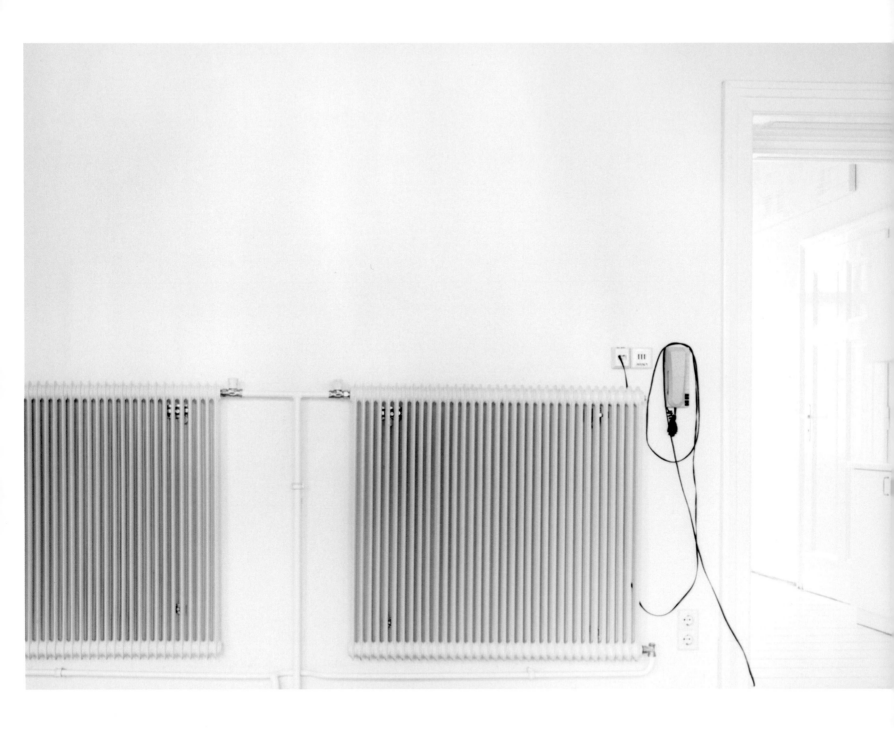

Ich weiß was du gestern getan hast 8 / I know what you did yesterday 8 / Je sais ce que tu as fait hier 8 / 100 x 140 cm / 200

Ich weiß was du gestern getan hast 4 / I know what you did yesterday 4 / Je sais ce que tu as fait hier 4 / 100 x 140 cm / 2002

Ich weiß was du gestern getan hast 5 / I know what you did yesterday 5 / Je sais ce que tu as fait hier 5 / 100 x 140 cm / 200

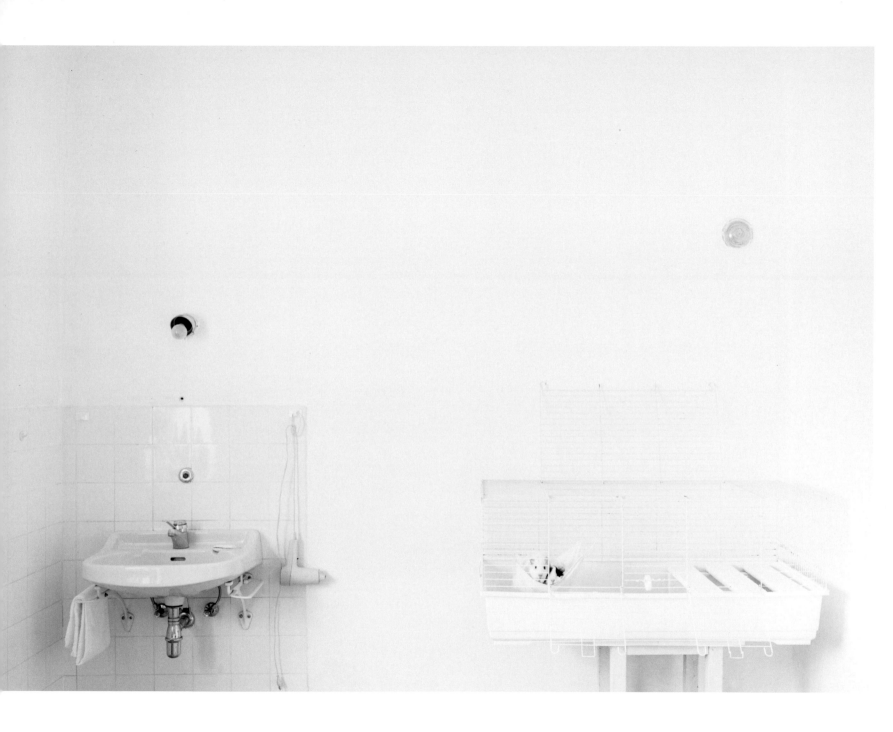

Ich weiß was du gestern getan hast 2 / I know what you did yesterday 2 / Je sais ce que tu as fait hier 2 / 100 x 140 cm / 2002 43

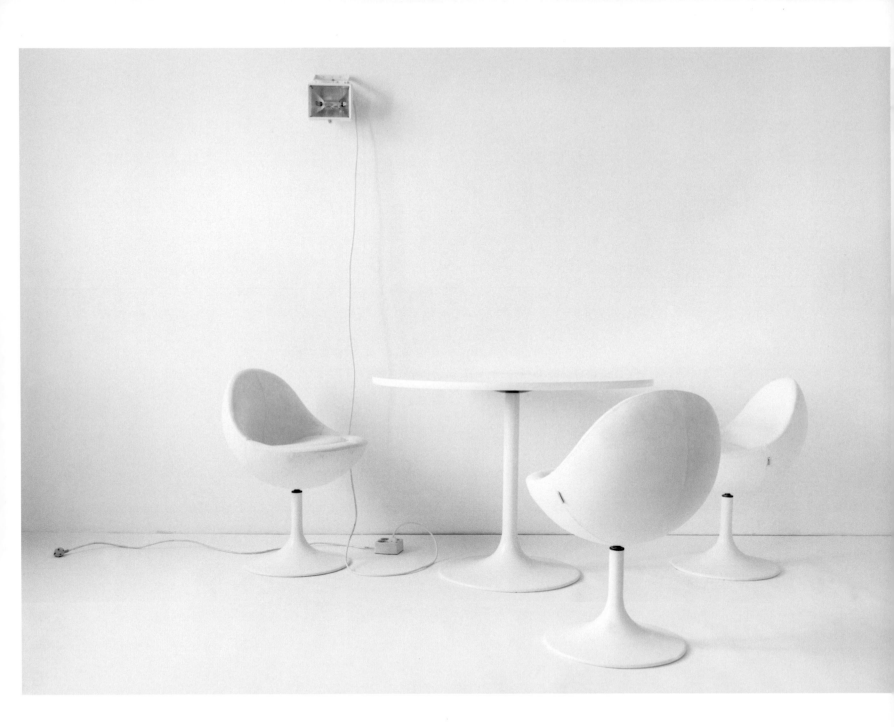

Ich weiß was du gestern getan hast 3 / I know what you did yesterday 3 / Je sais ce que tu as fait hier 3 / 100 x 140 cm / 2002

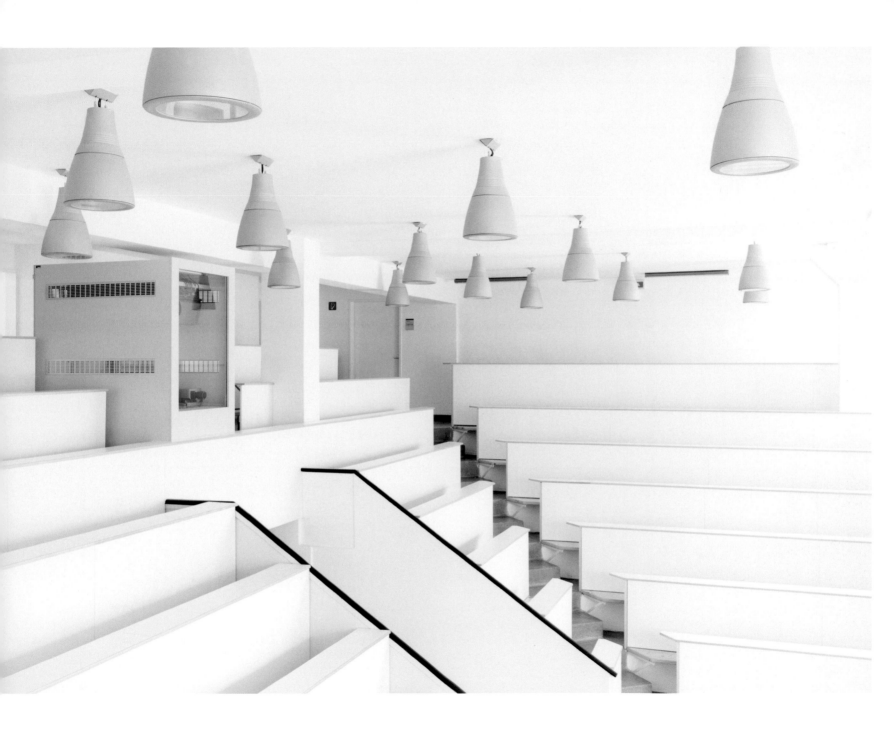

ch weiß was du gestern getan hast 7 / I know what you did yesterday 7 / Je sais ce que tu as fait hier 7 / 100 x 140 cm / 2002

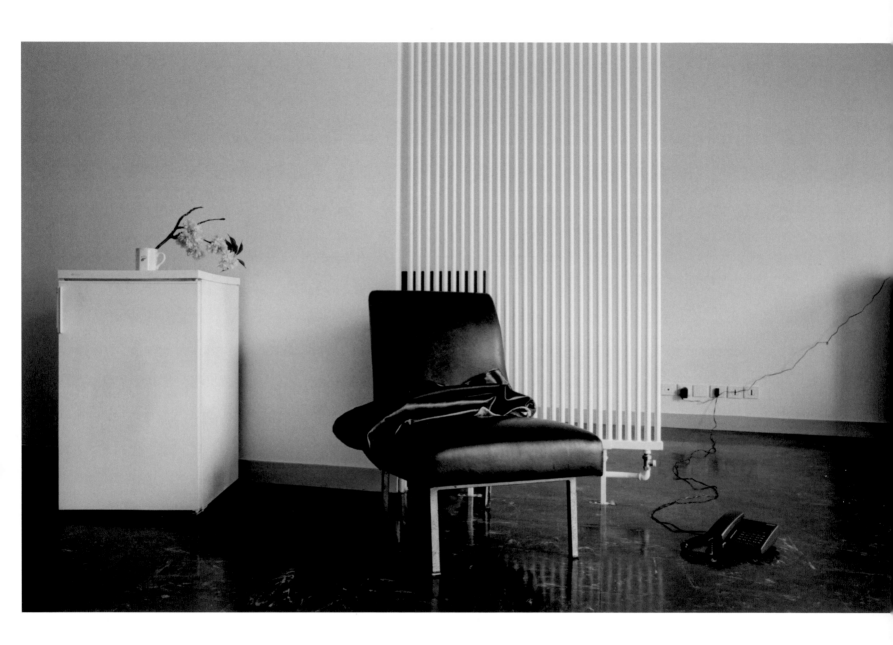

Located in Paris 1 / 75 x 100 cm / 2004

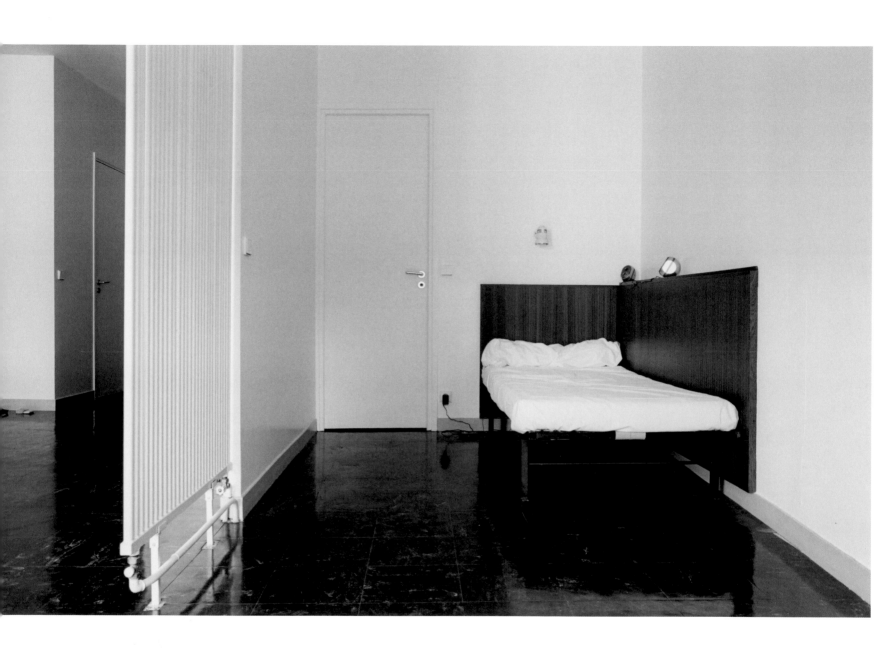

ocated in Paris 2 / 75 x 100 cm / 2004

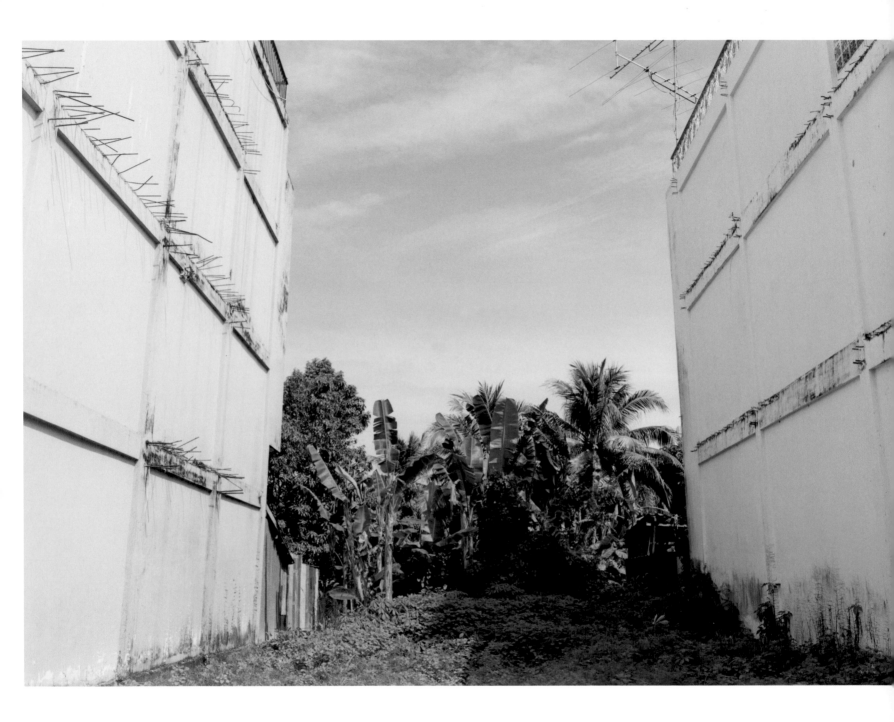

Satun, Südthailand / Satun, Southern Thailand / Satoun, Thaïlande du Sud / 100 x 140 cm / 200

Einer von sieben Auswegen 2 / One of seven ways out 2 / Une solution parmi plusieurs 2 / 75 x 120cm / 2001

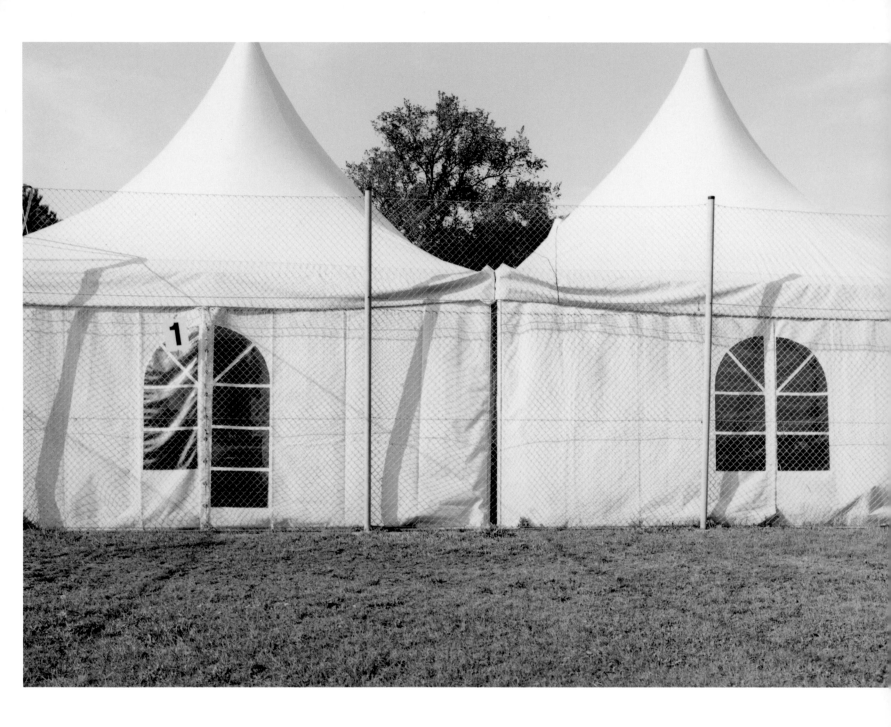

Eins / One / Une / 100 x 140 cm / 200

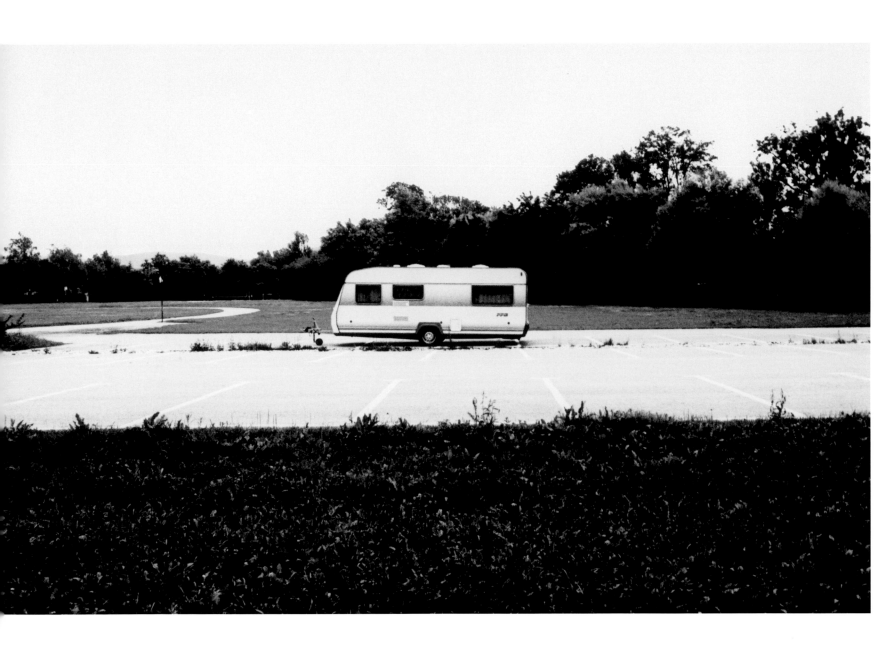

Bausatz 1 / Kit 1 / 50 x 70 cm / 1998

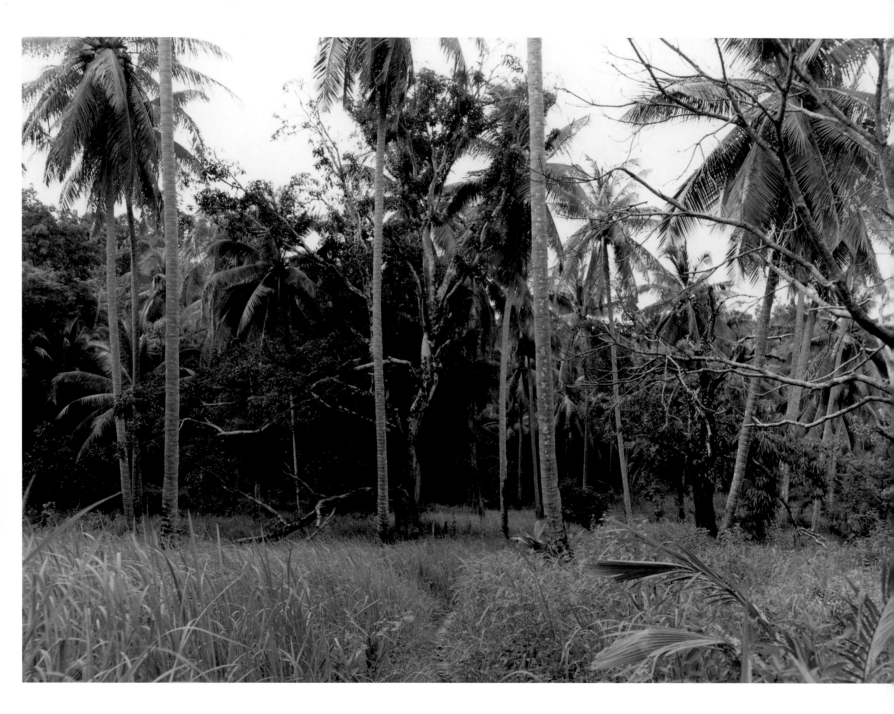

Einer von sieben Auswegen 3 / One of seven ways out 3 / Une solution parmi plusieurs 3 / 75 x 120 cm / 200

Einer von sieben Auswegen 1 / One of seven ways out 1 / Une solution parmi plusieurs 1 / 75 x 120 cm / 2000

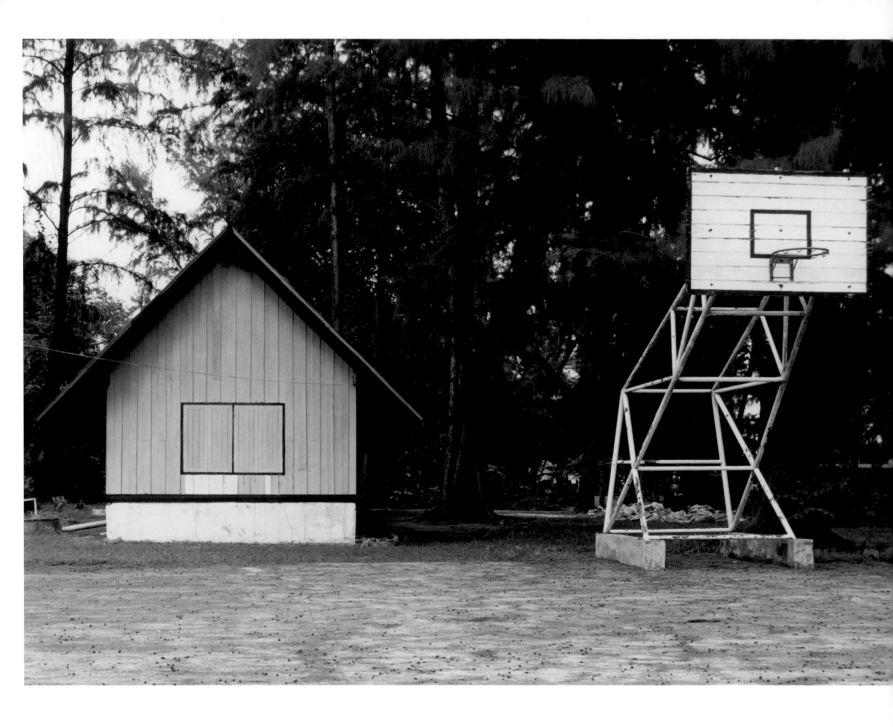

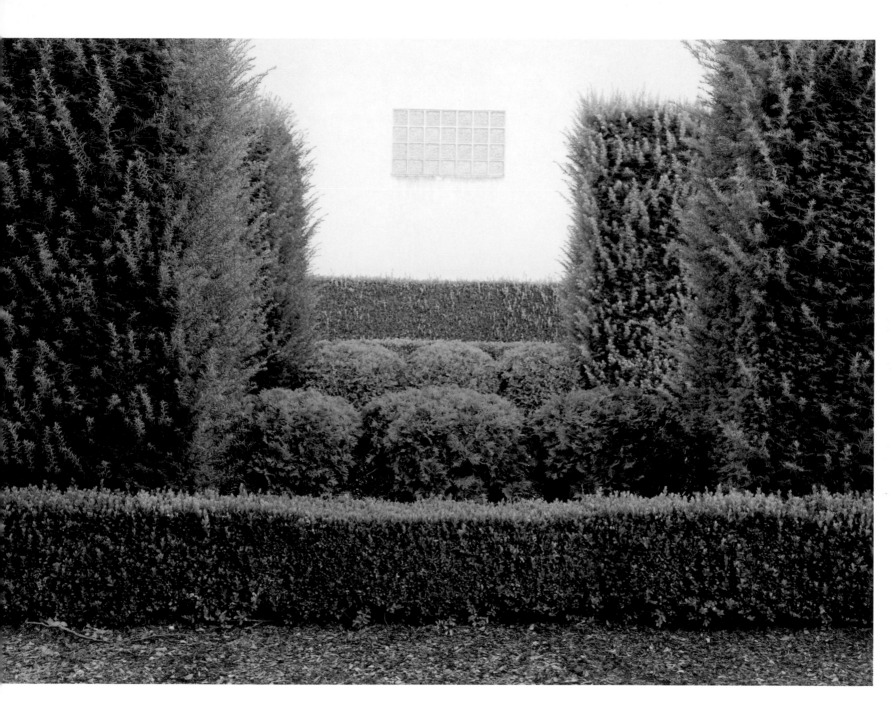

Unbezähmbares Verlangen 5 / Uncontrollable yearning 5 / Convoitise indomptable 5 / 100 x 140 cm / 2003

Rodung, Koh Chang, Thailand / Clearing, Koh Chang, Thailand / Clairière, Kho Chang, Thaïlande / 50 x 70 cm / 2003

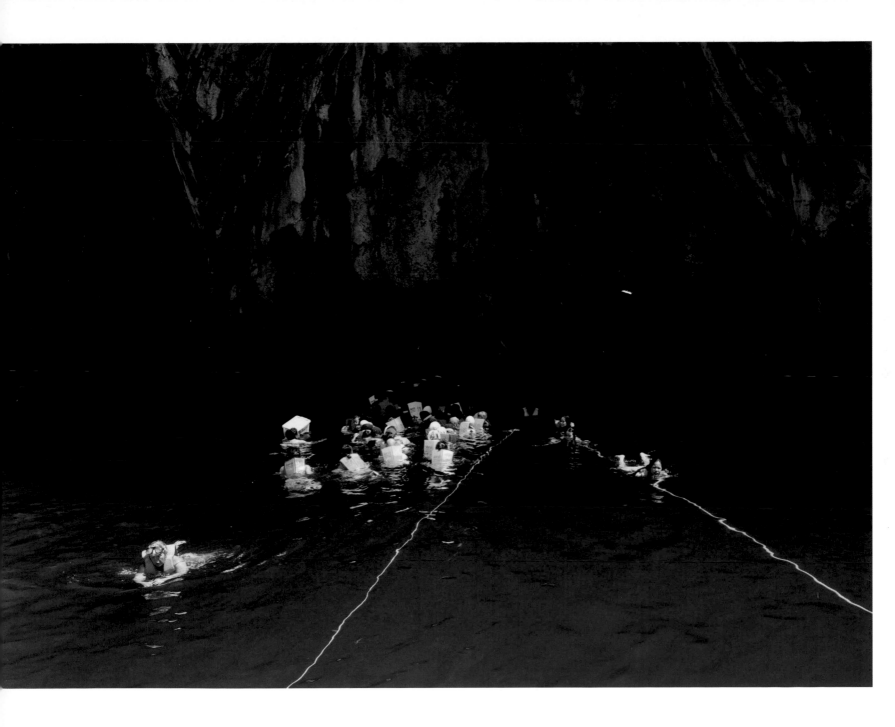

Einer von sieben Auswegen 5 / One of seven ways out 5 / Une solution parmi plusieurs 5 / 75 x 120 cm / 2003 57

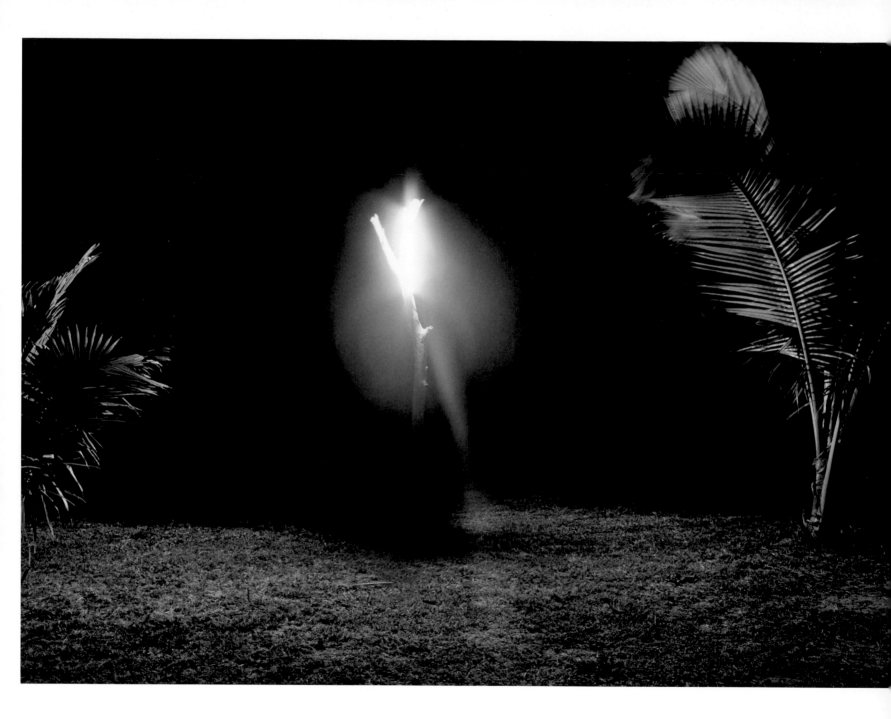

Plötzlich ganz allein 3 / Suddenly all alone 3 / Soudain toute seule 3 / 108 x 140 cm / 2003

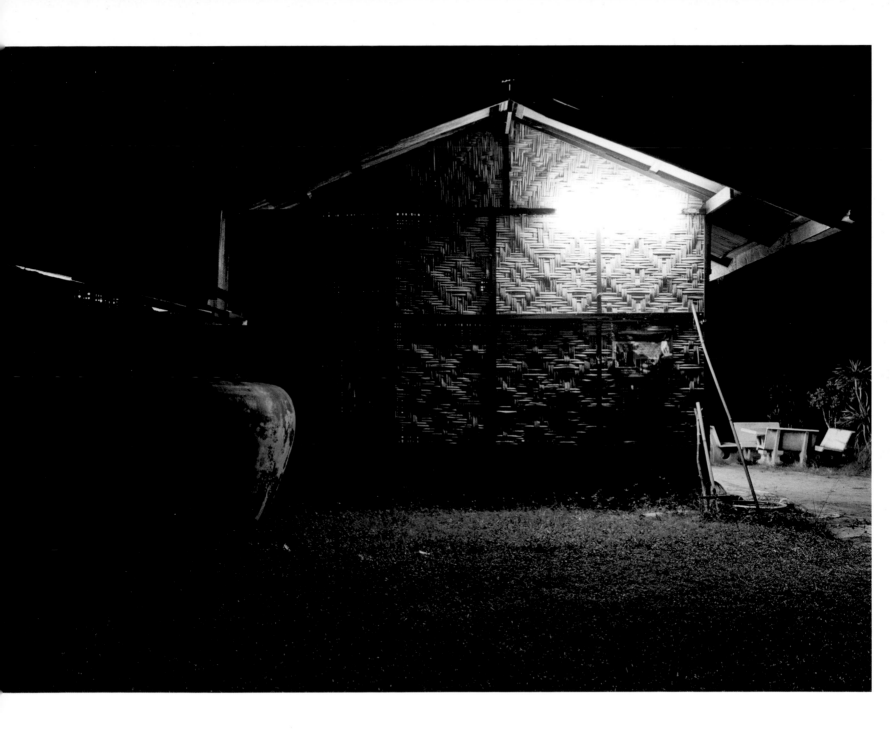

Plötzlich ganz allein 4 / Suddenly all alone 4 / Soudain toute seule 4 / 108 x 140 cm / 2003

Unterwegs 2 / Passing by 2 / En route 2 / variable / 199*

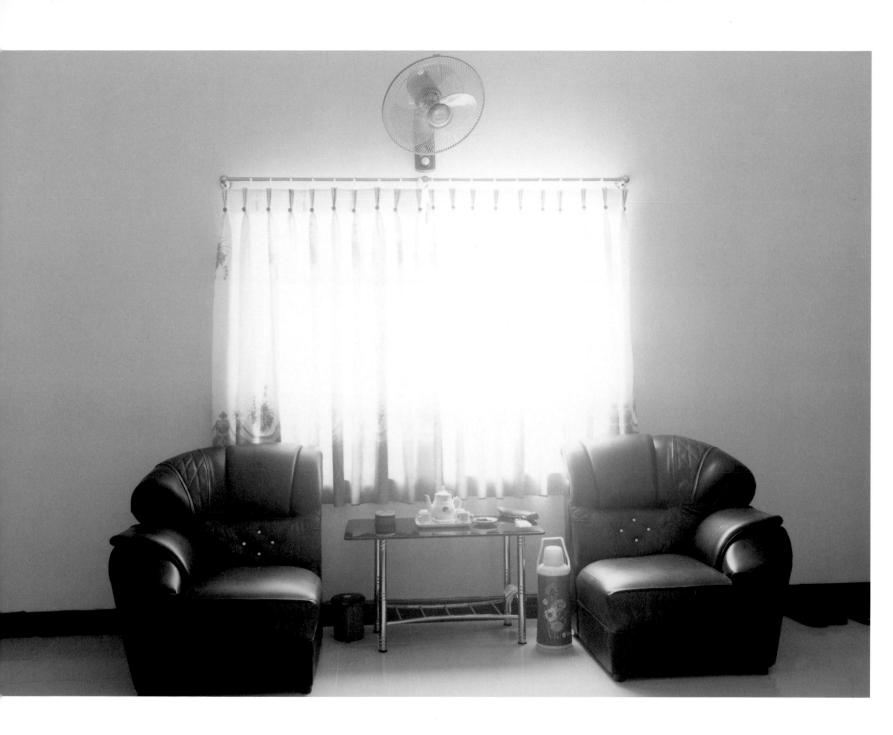

Rooms to rent, Quang Ngai / 100 x 140 cm / 2002

Chinabeach, Vietnam / 50 x 70 cm / 200

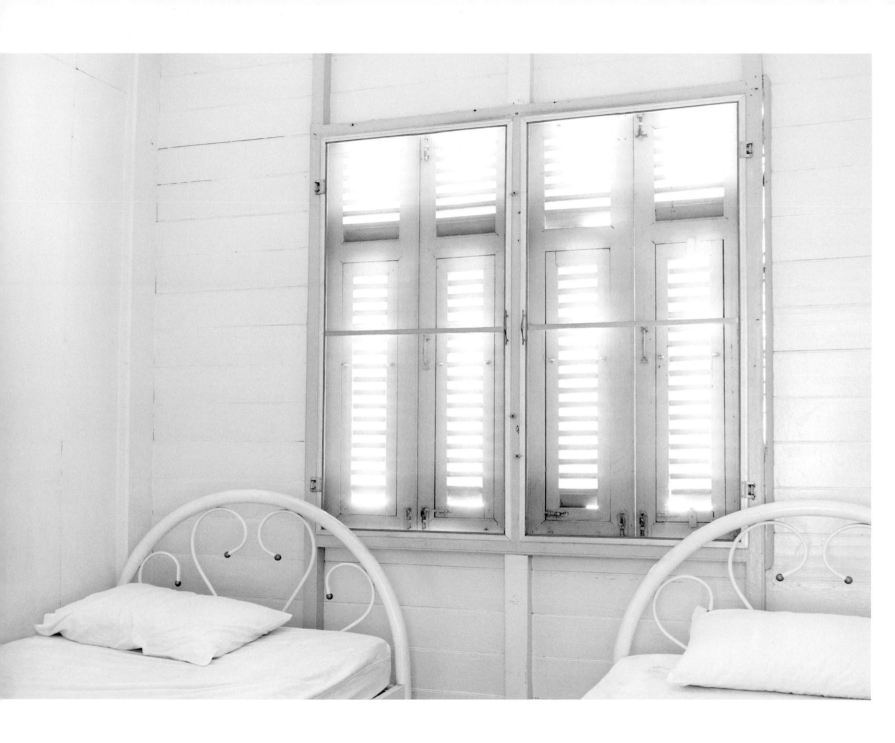

Rooms to rent, Bangkok 1 / 100 x 140 cm / 2002

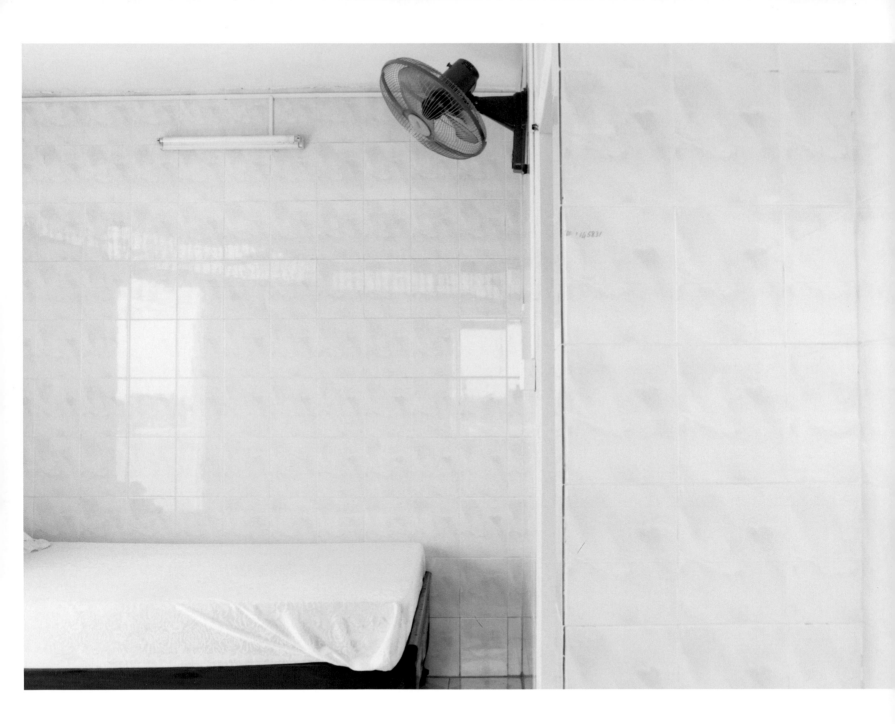

Rooms to rent, Battambang / 100 x 140 cm / 2002

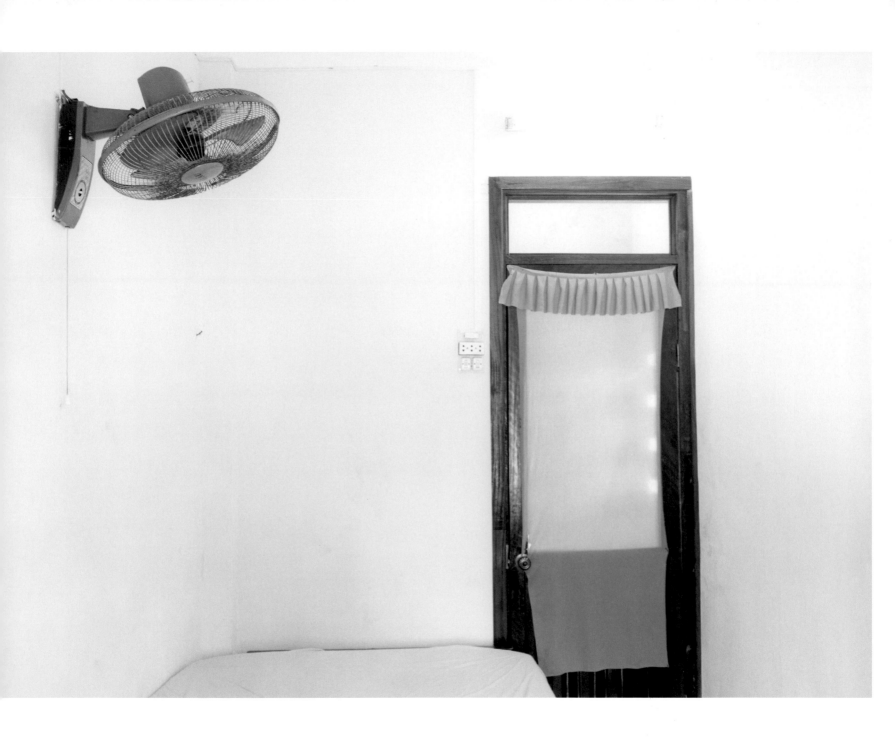

Rooms to rent, Ngu Hanh Son / 100 x 140 cm / 2002

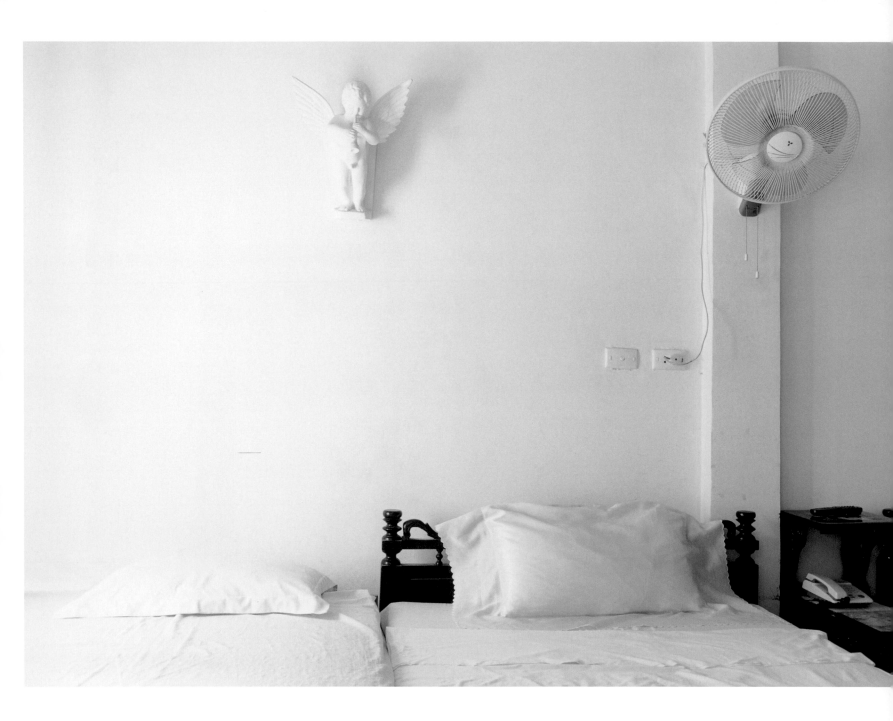

Rooms to rent, Hanoi 2 / 100 x 140 cm / 2002

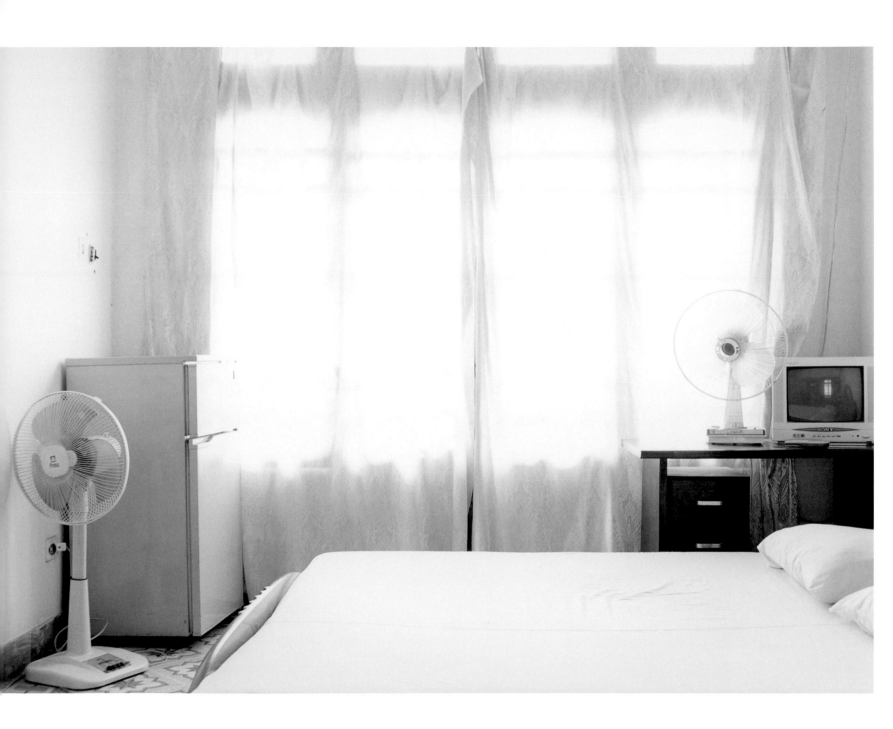

Rooms to rent, Hanoi 1 / 100 x 140 cm / 2002

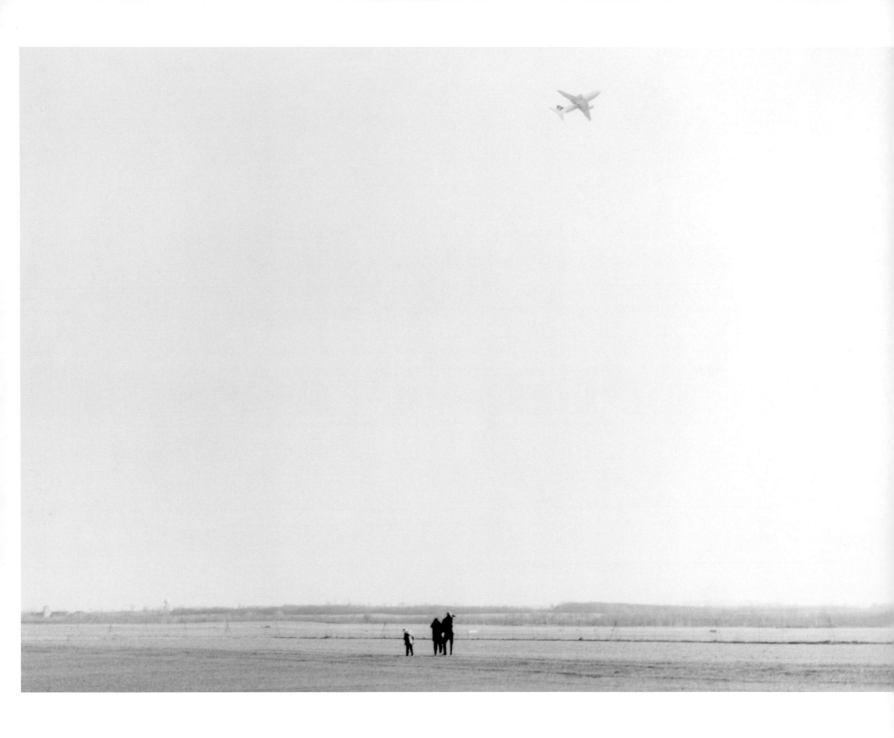

Unterwegs 1 / Passing by 1 / En route 1 / variable / 1999

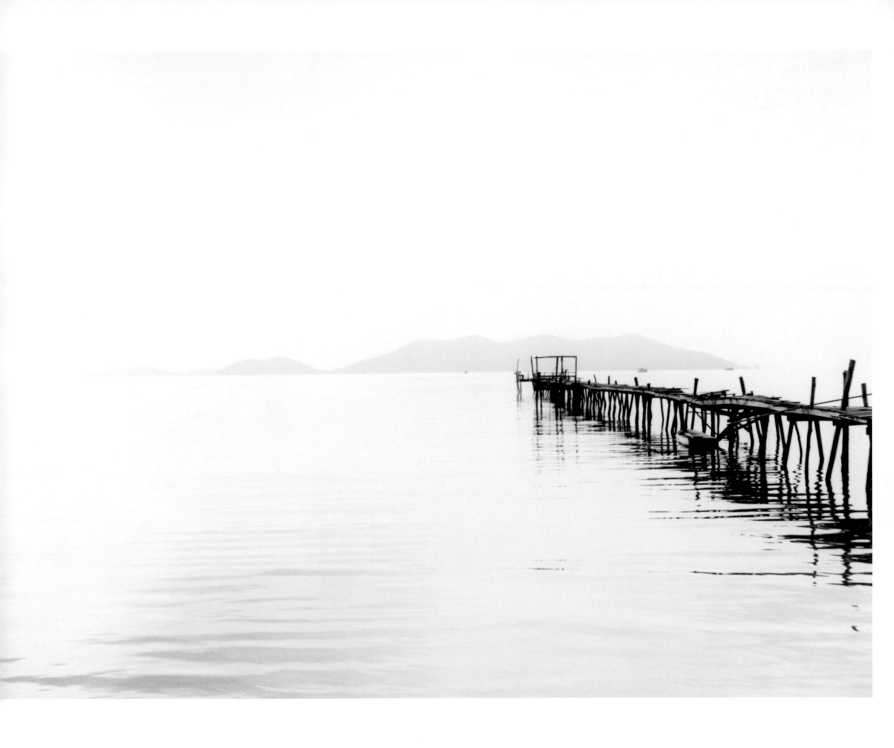

Einer von sieben Auswegen 6 / One of seven ways out 6 / Une solution parmi plusieurs 6 / 75 x 120 cm / 2003

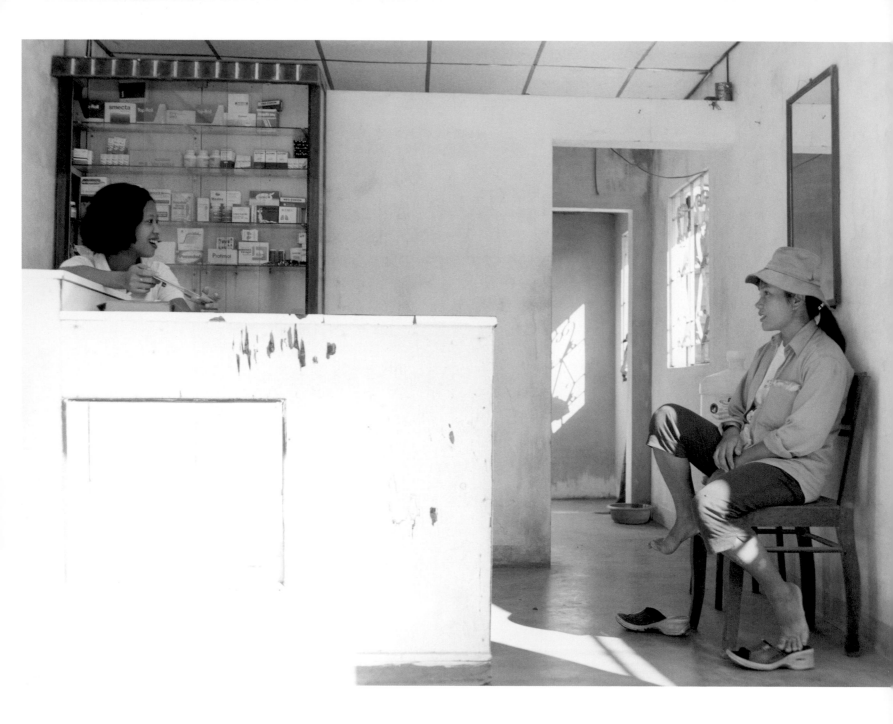

Hoi An, Vietnam / 50 x 70 cm / 2002

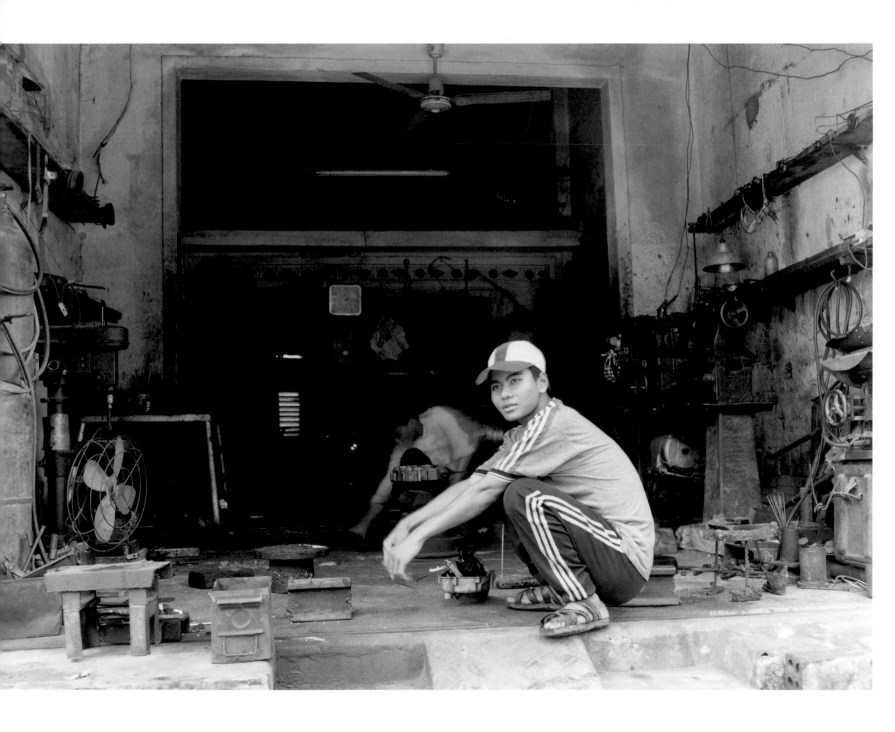

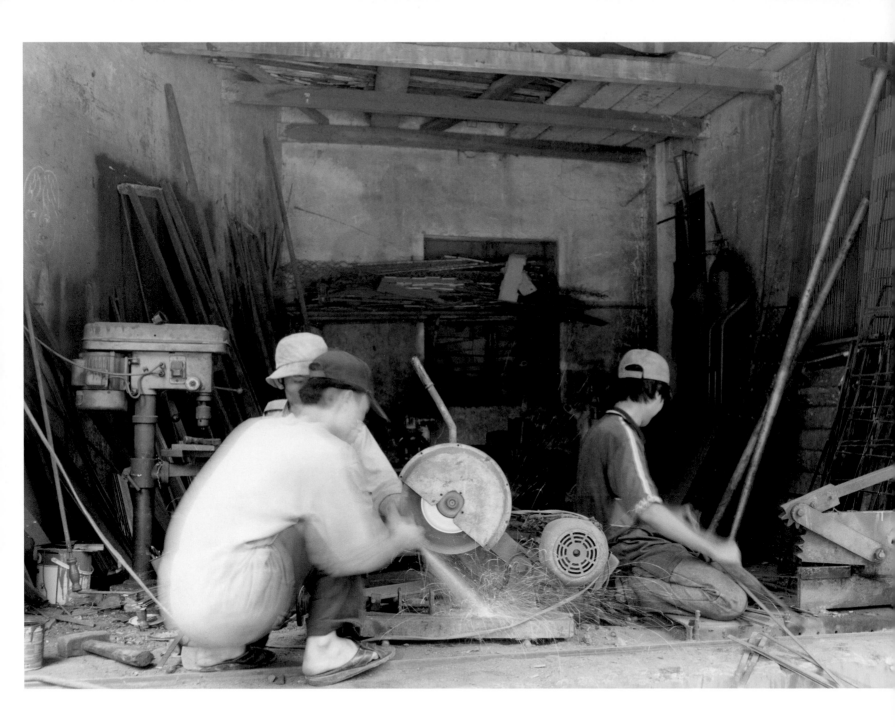

Quang Ngai 3, Vietnam / 50 x 70 cm / 200

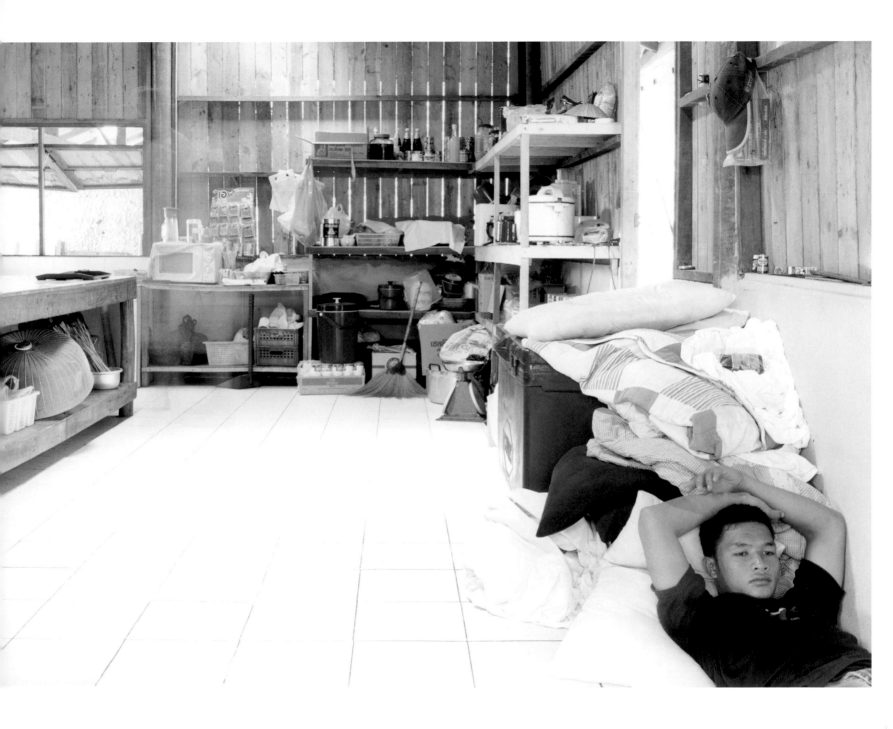

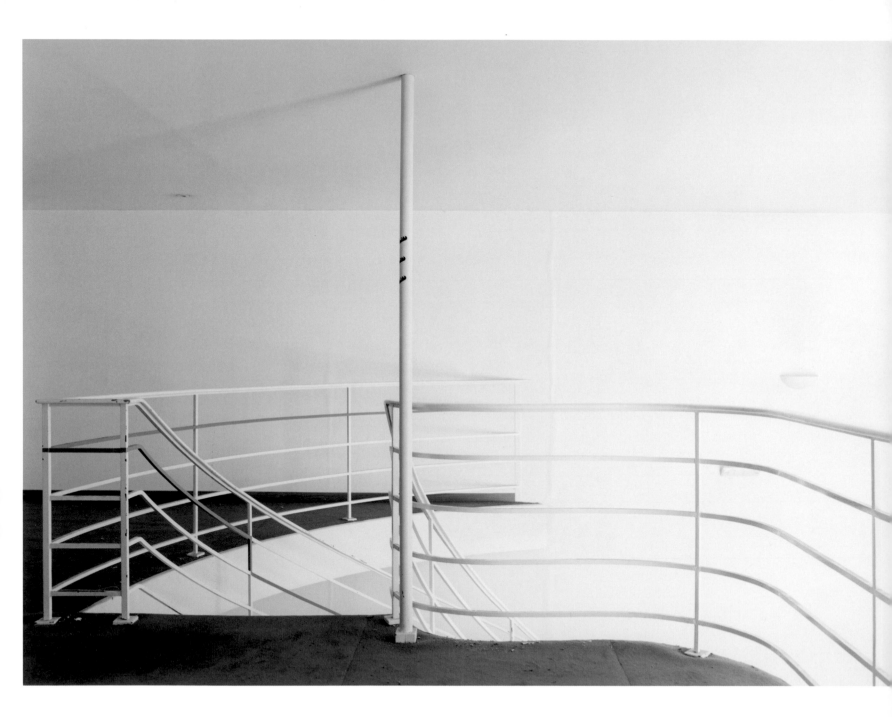

Einer von sieben Auswegen 7 / One of seven ways out 7 / Une solution parmi plusieurs 7 / 75 x 120 cm / 2004

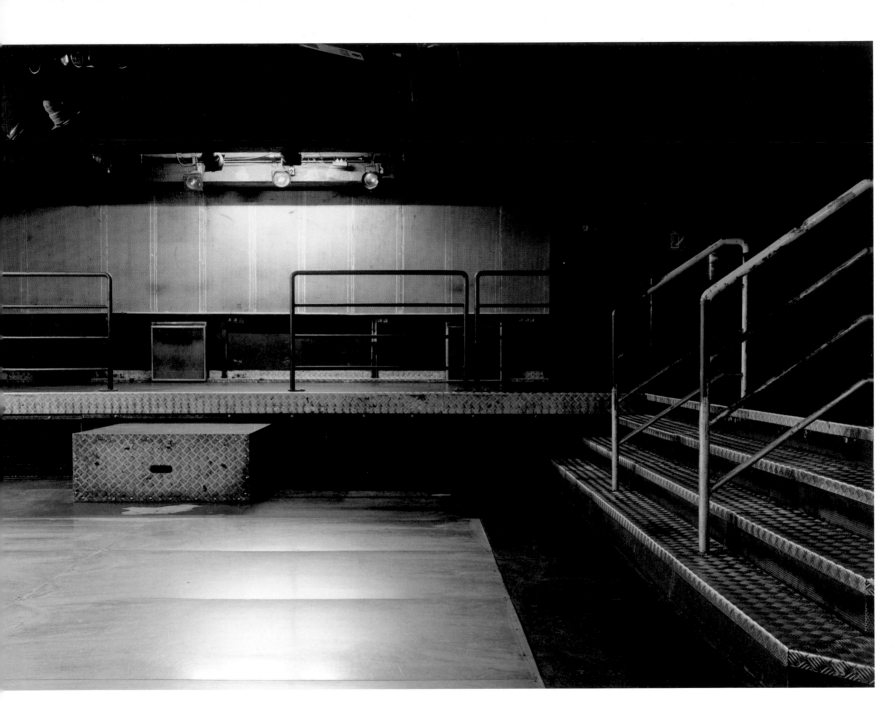

Plötzlich ganz allein 1 / Suddenly all alone 1 / Soudain toute seule 1 / 108 x 140 cm / 2003

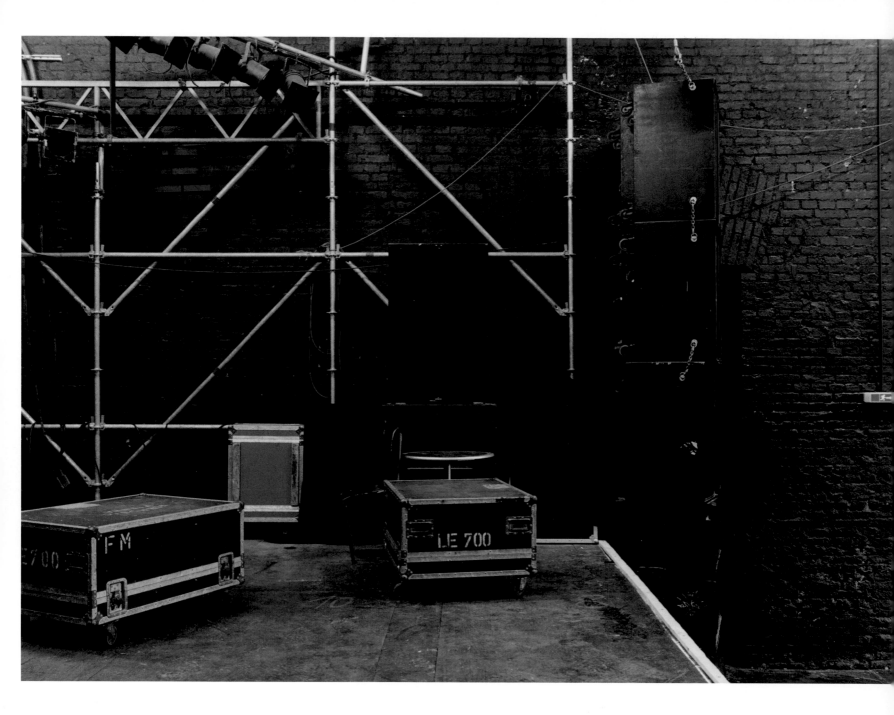

Plötzlich ganz allein 6 / Suddenly all alone 6 / Soudain toute seule 6 / 108 x 140 cm / 2004

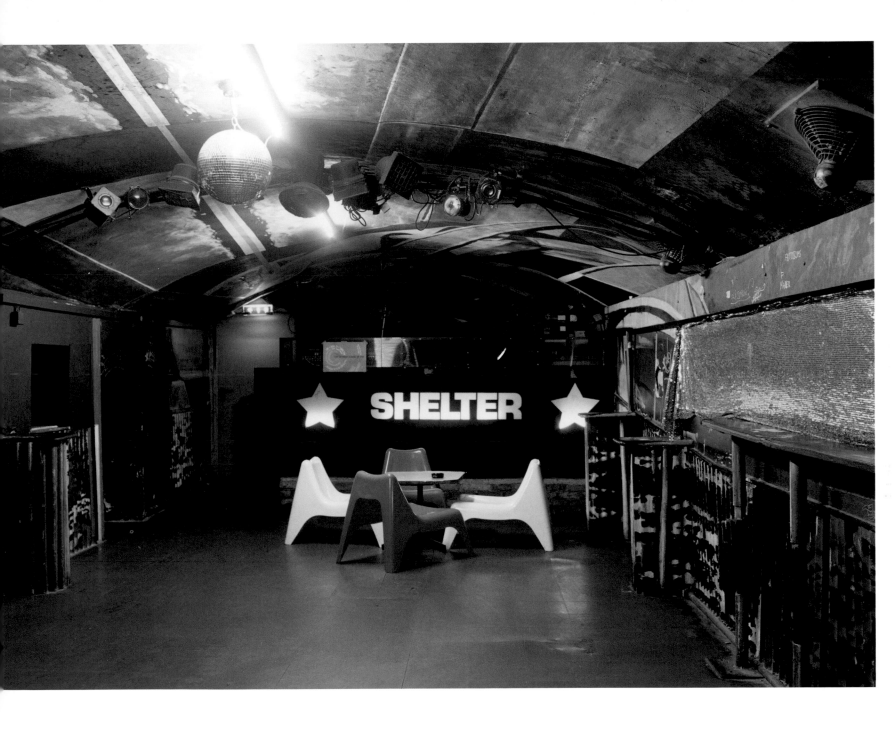

Plötzlich ganz allein 2 / Suddenly all alone 2 / Soudain toute seule 2 / 108 x 140 cm / 2003

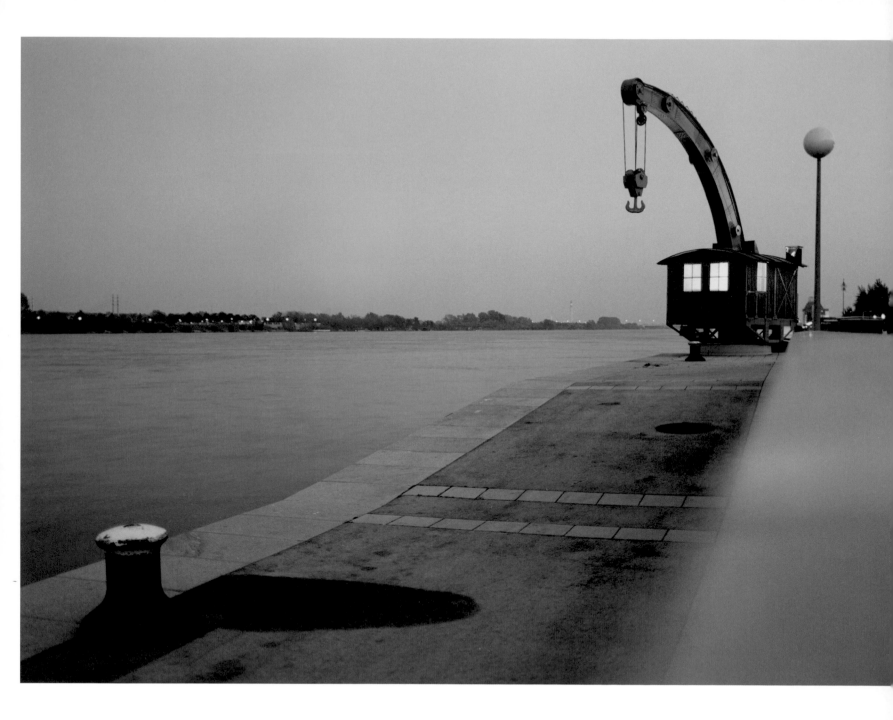

Unterwegs 4 / Passing by 4 / En route 4 / variable / 2001

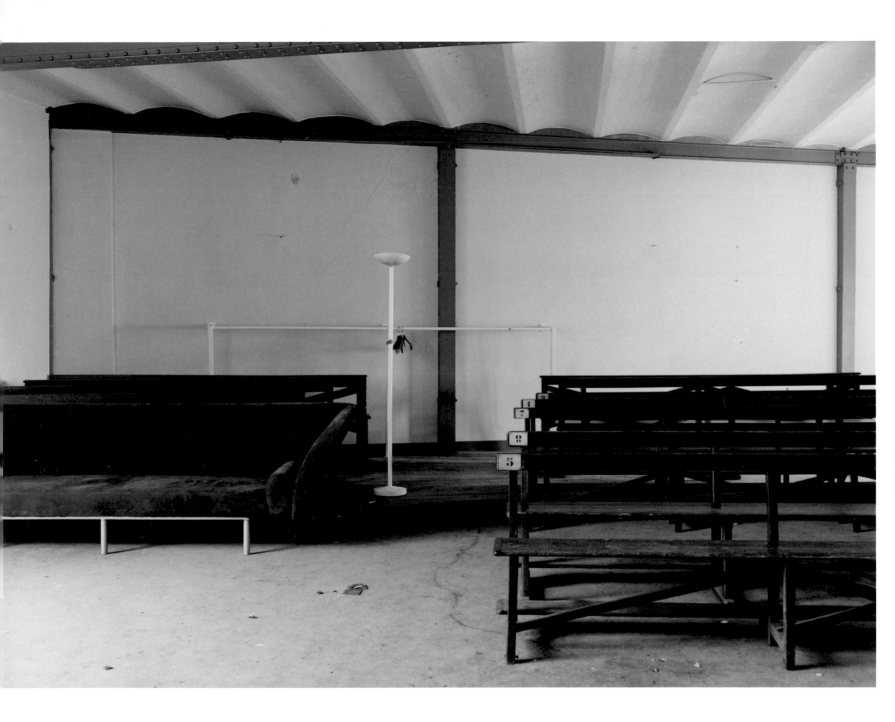

Cookie 8 / variable / 2004

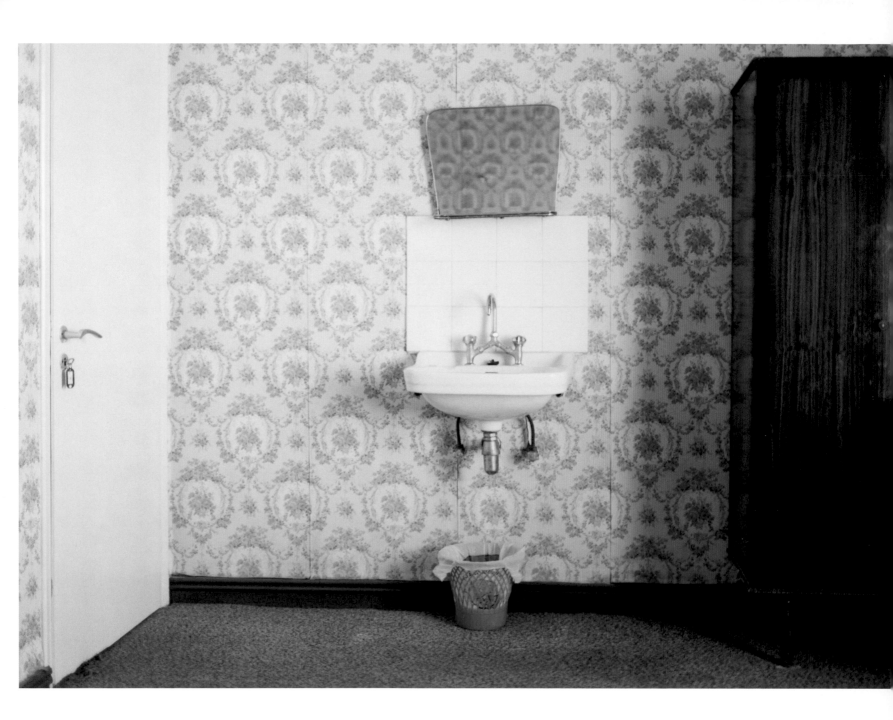

Cookie 4 / variable / 2001

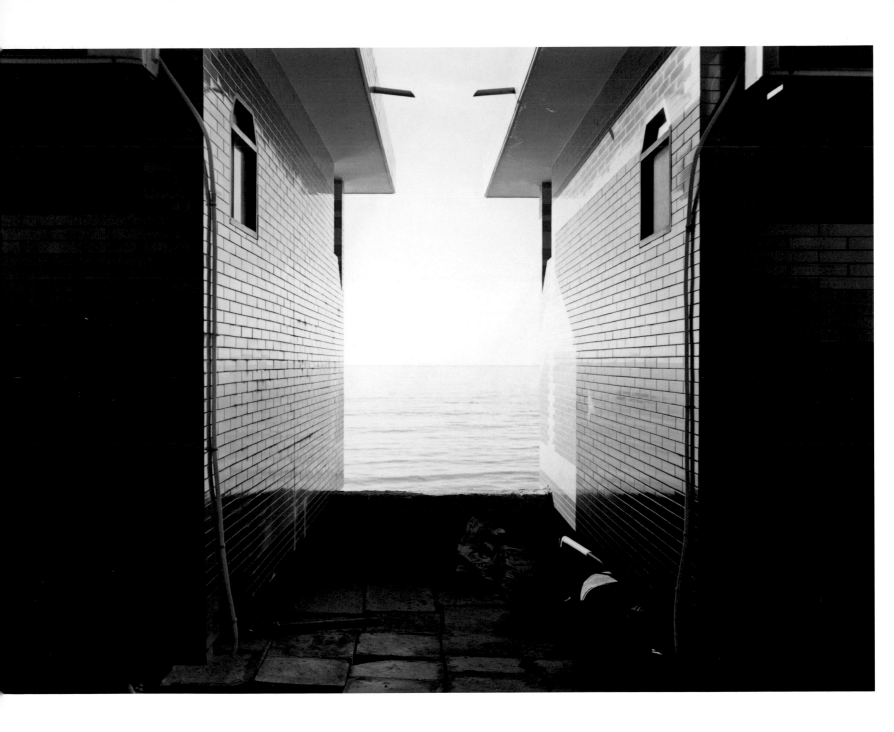

Mui Né, Vietnam / 100 x 140 cm / 2002

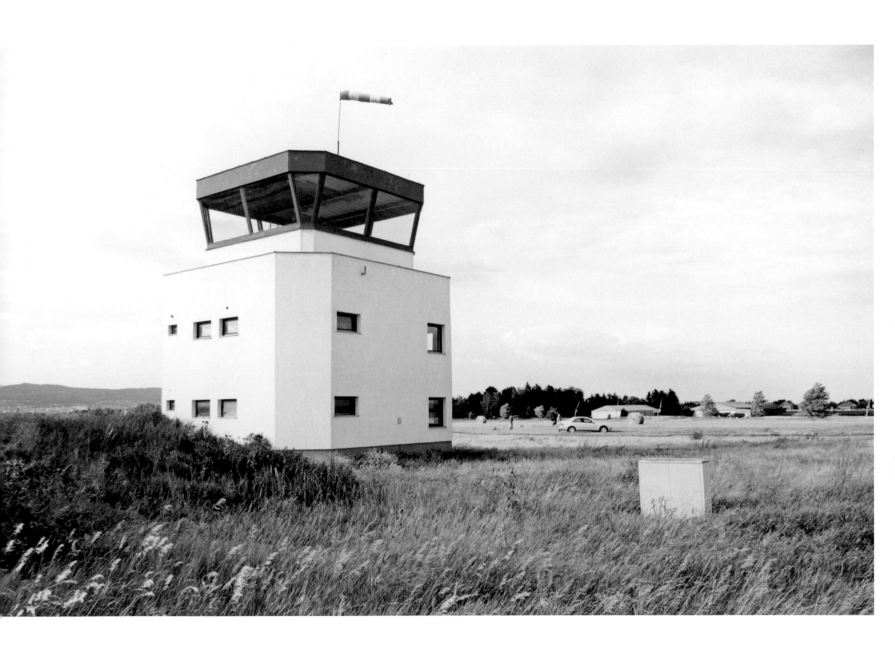

Bausatz 4 / Kit 4 / 50 x 70 cm / 2003

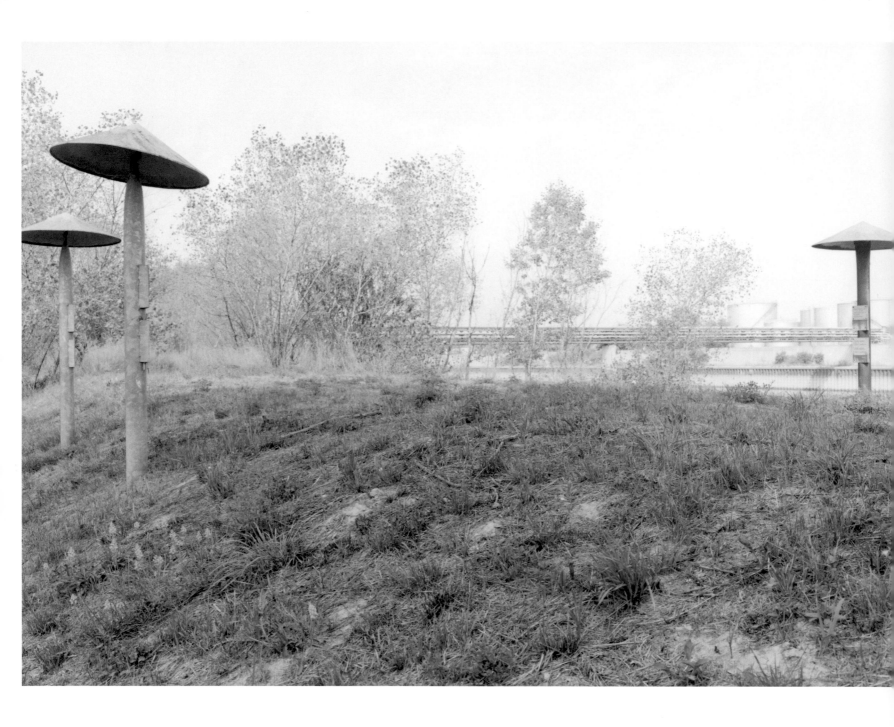

Ohne Titel / Untitled / Sans titre / 50 x 70 cm / 2004

Ohne Titel / Untitled / Sans titre / 50 x 70 cm / 2001

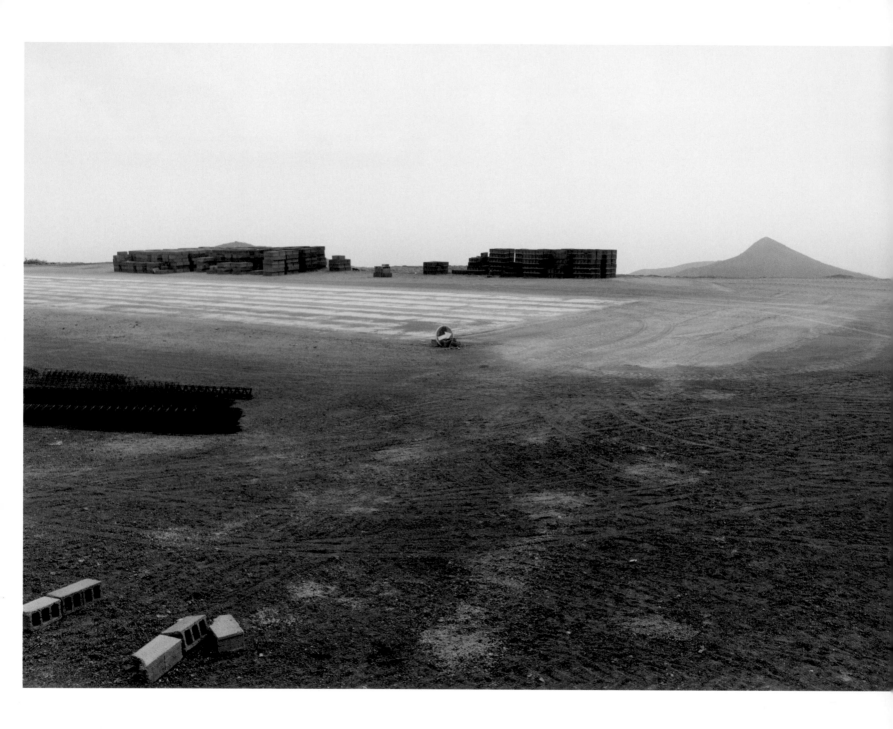

Unterwegs 3 / Passing by 3 / En route 3 / variable / 2001

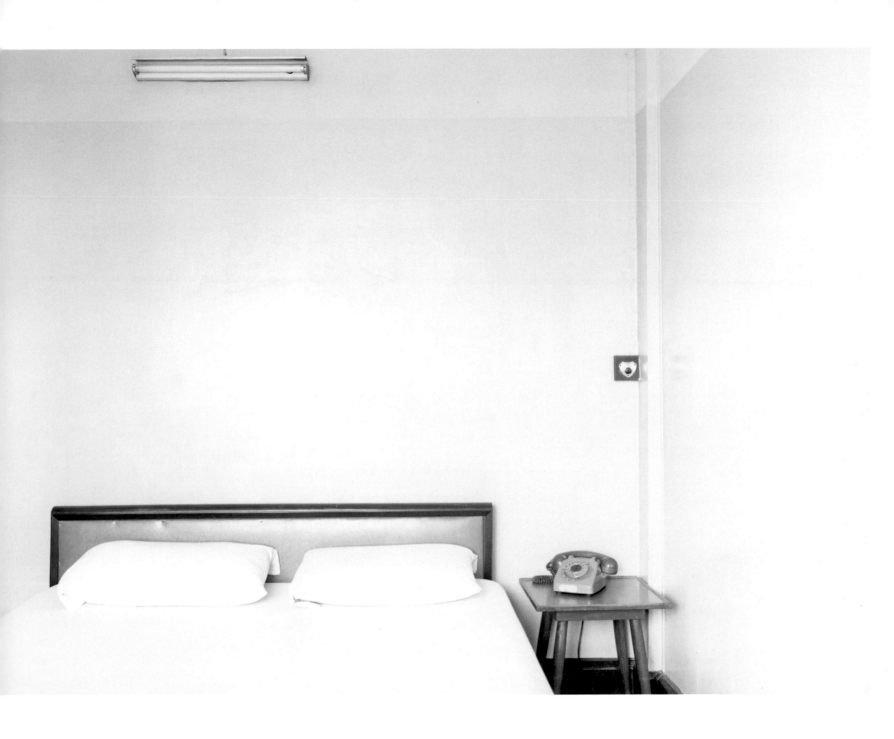

Rooms to rent, Bangkok 2 / 100 x 140 cm / 2002

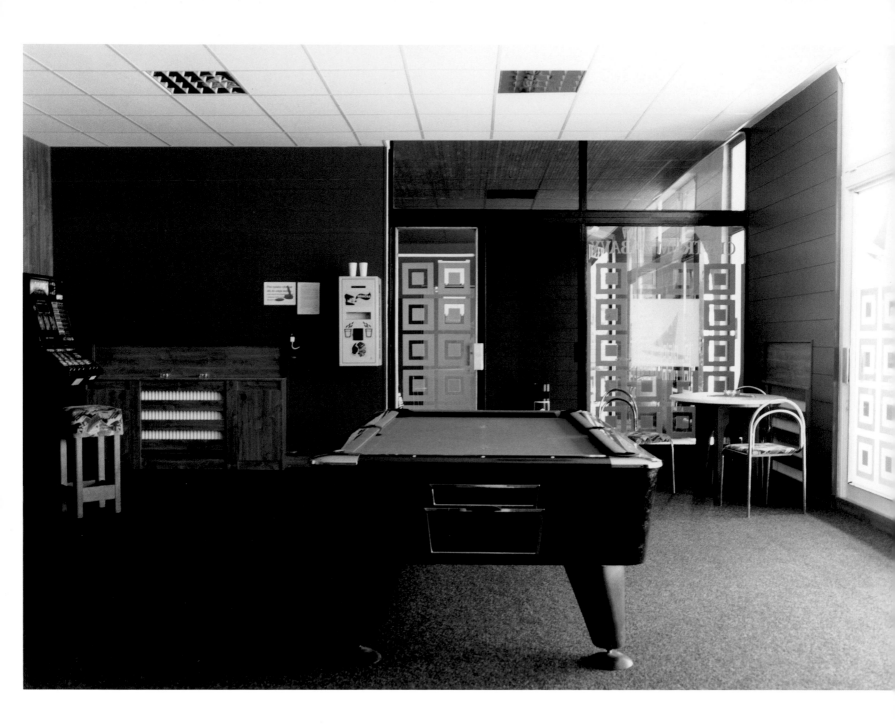

Cookie 1 / variable / 1997

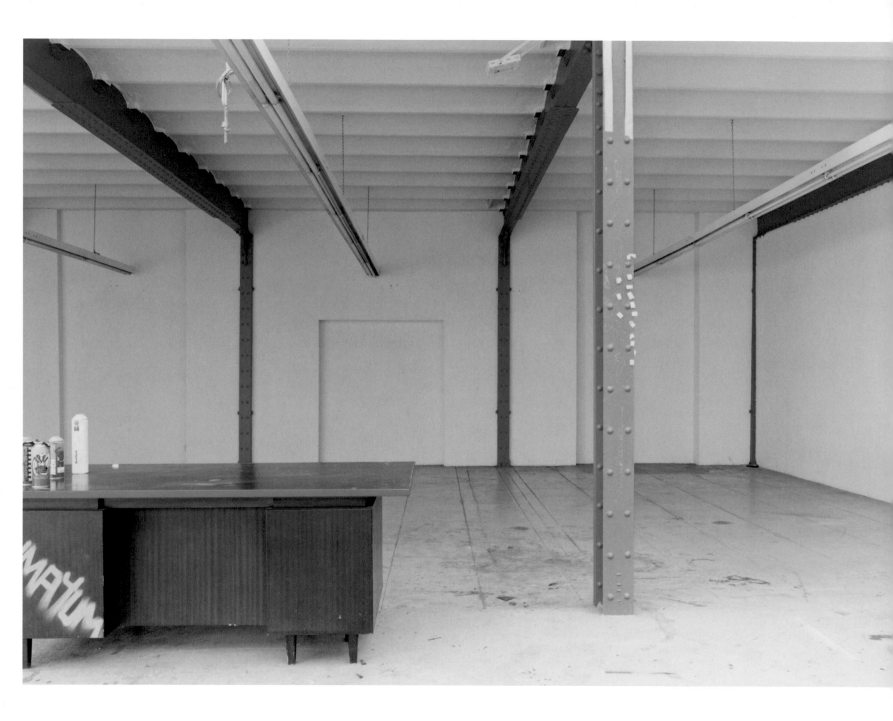

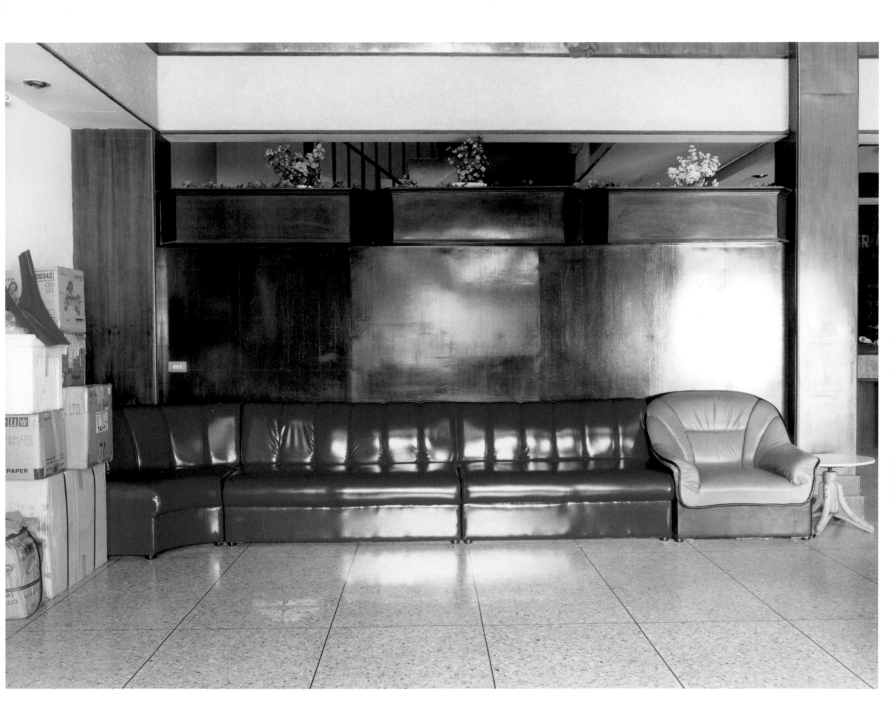

Cookie 6 / variable / 2004

Located in Warsaw 1 / 75 x 100 cm / 2000

Located in Warsaw 2 / 75 x 100 cm / 2000

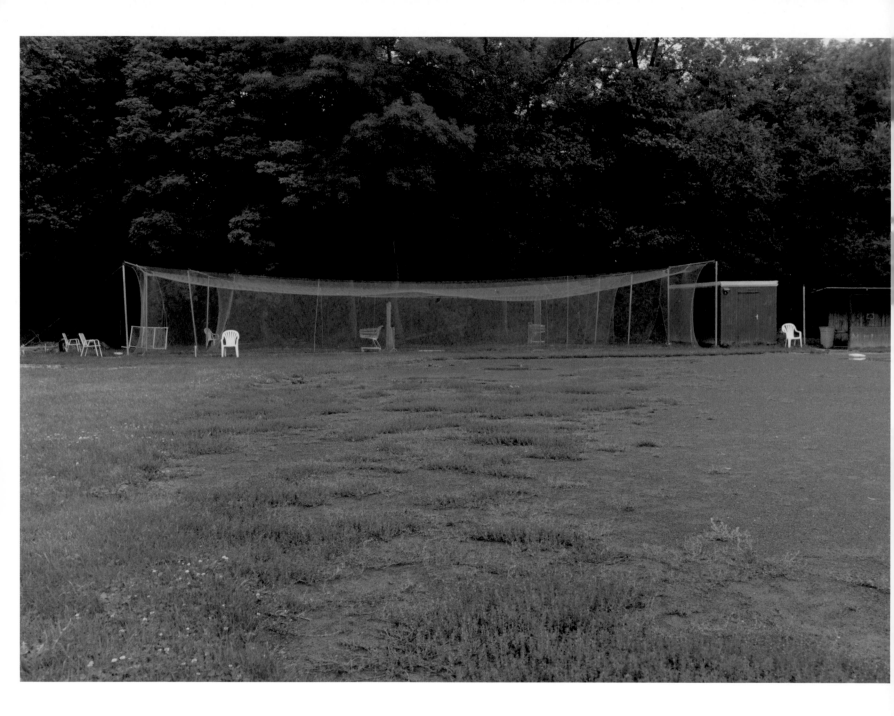

Unbezähmbares Verlangen 4 / Uncontrollable yearning 4 / Convoitise indomptable 4 / 100 x 140 cm / 2002

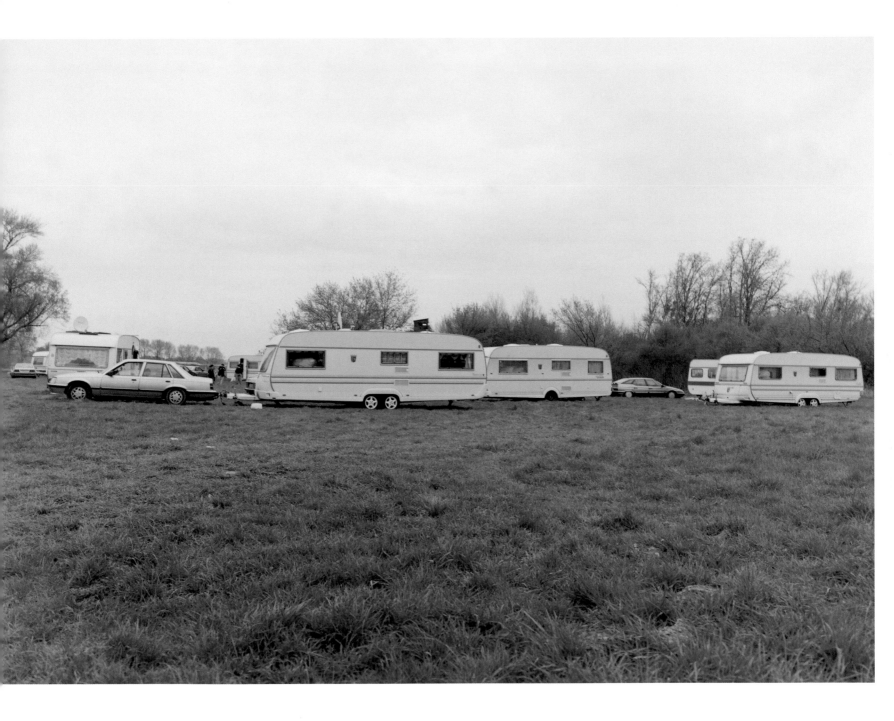

Wagenburg / Corral / Barricade de chariots / 75 x 105 cm / 2001

Unbezähmbares Verlangen 1 / Uncontrollable yearning 1 / Convoitise indomptable 1 / 100 x 140 cm / 1998

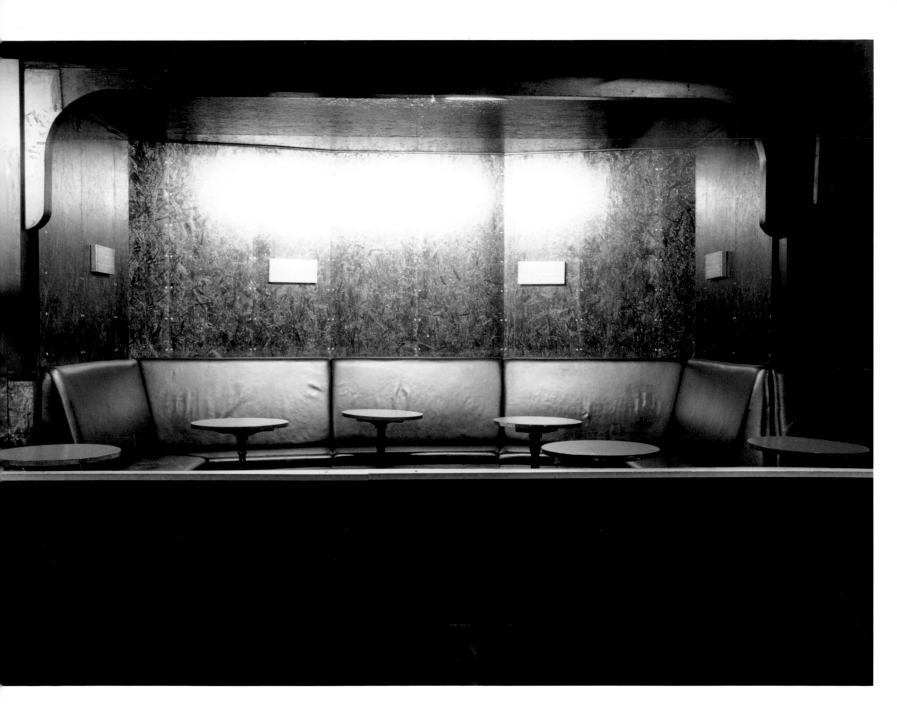

Plötzlich ganz allein 5 / Suddenly all alone 5 / Soudain toute seule 4 / 108 x 140 cm / 2004

Kho Lipe, Südthailand / Kho Lipe, Southern Thailand / Kho Lipe, Thaïlande du Sud / 100 x 140 cm / 2003

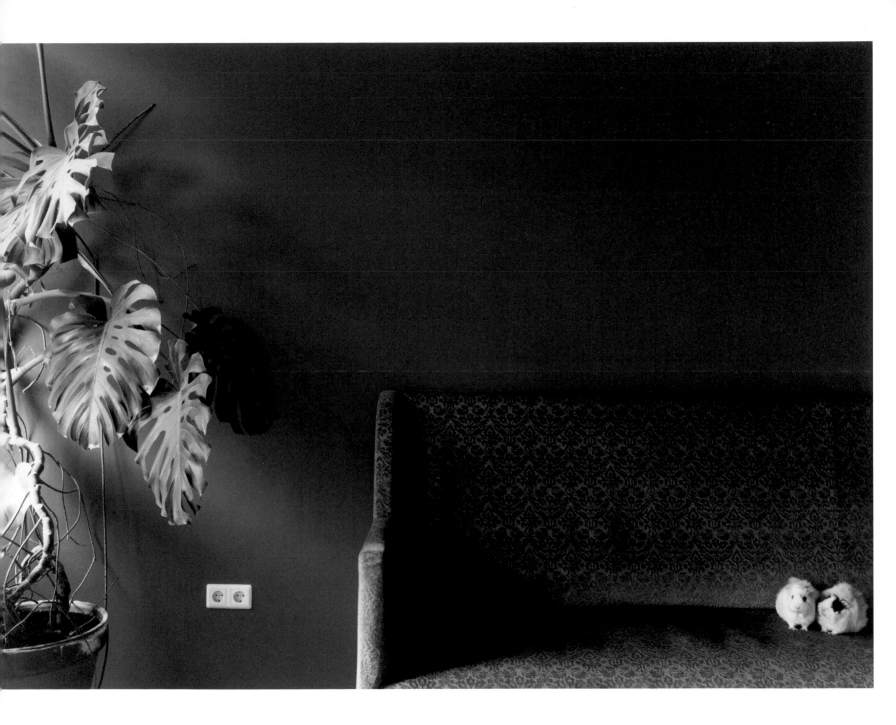

Kleine Freunde / Little Friends / Pétits amis / variable / 2003

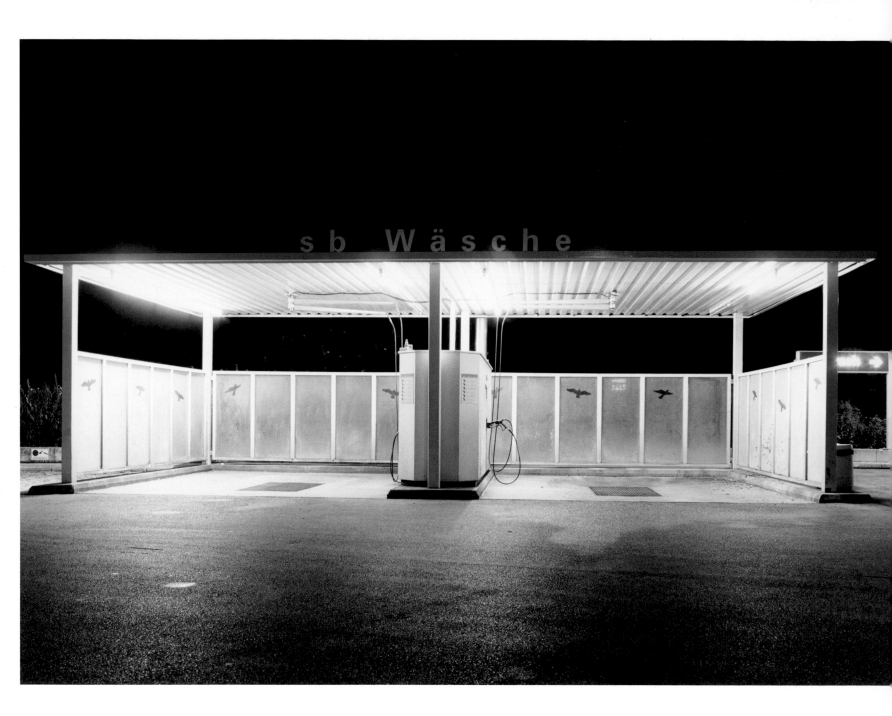

sb Wäsche

Plötzlich ganz allein 7 / Suddenly all alone 7 / Soudain toute seule 7 / 108 x 140 cm / 2004

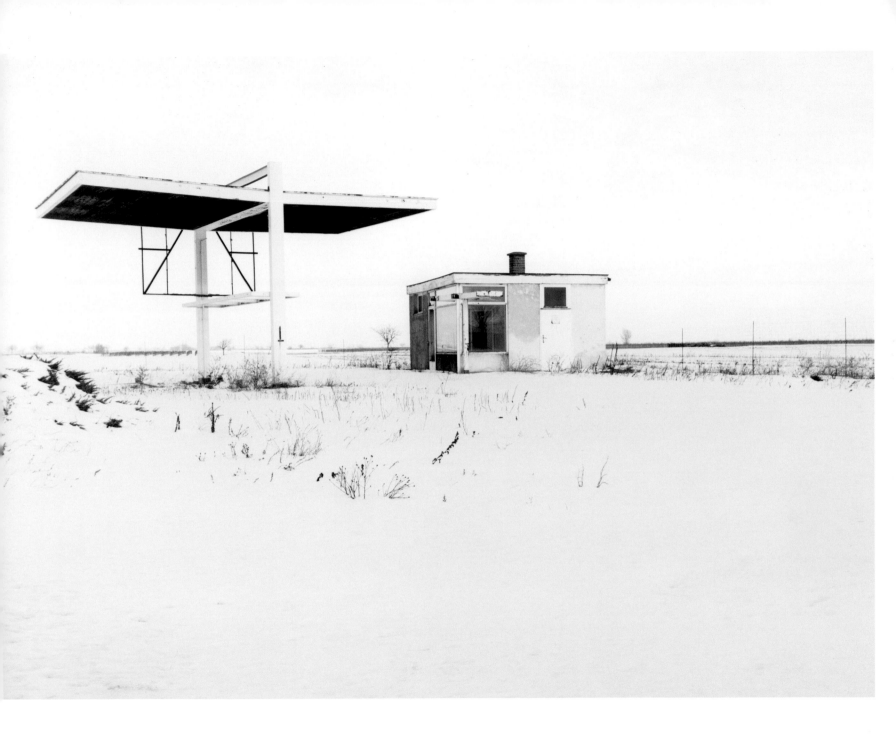

Unterwegs 5 / Passing by 5 / En route 5 / variable / 2004

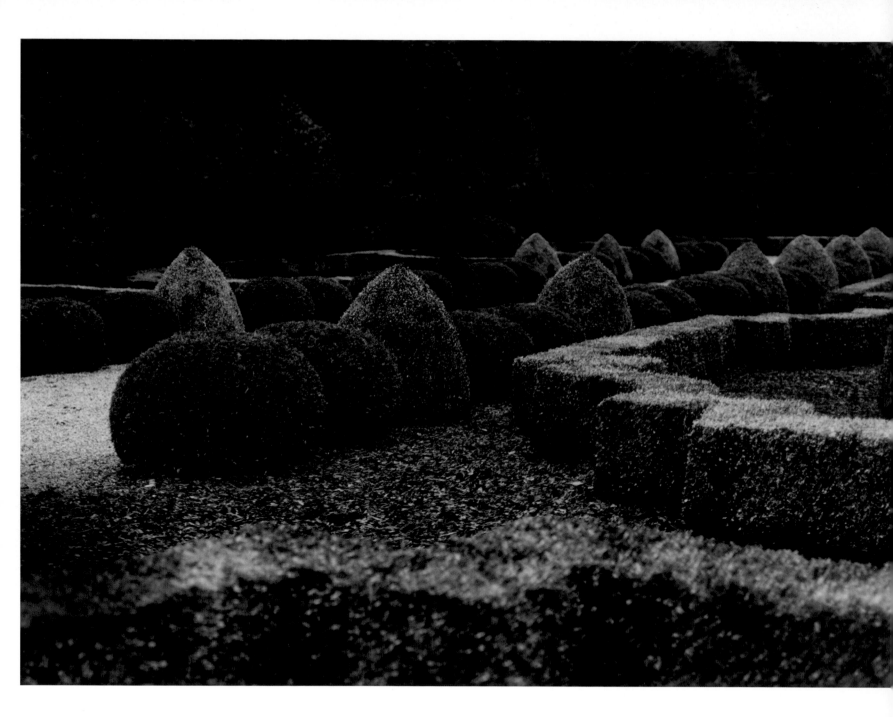

Unbezähmbares Verlangen 3 / Uncontrollable yearning 3 / Convoitise indomptable 3 / 100 x 140 cm / 2001

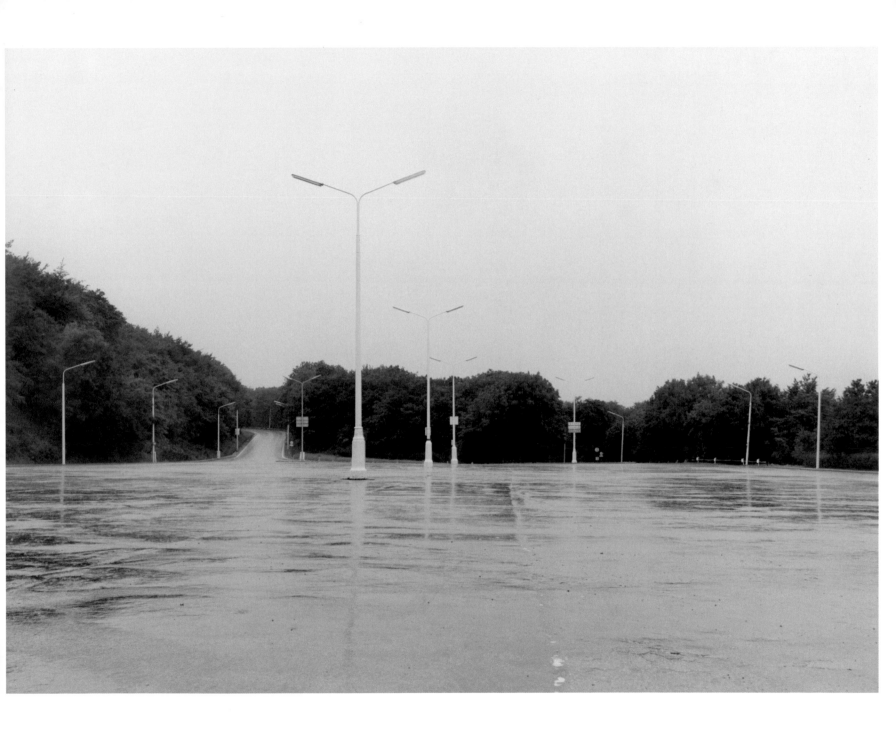

Einer von sieben Auswegen 4 / One of seven ways out 4 / Une solution parmi plusieurs 4 / 75 x 120 cm / 2002

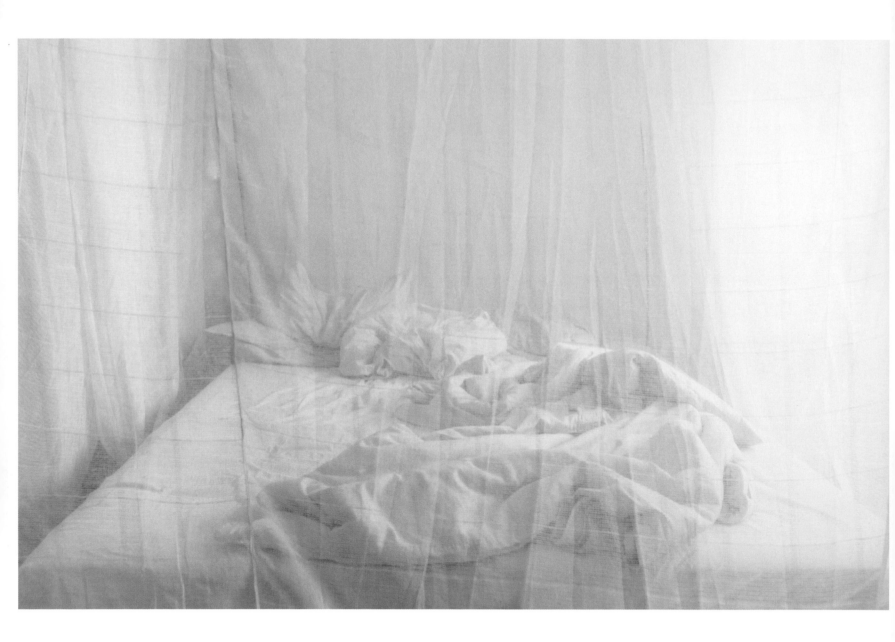

Zwei Atemzüge später 6 / Two breathtakings later 6 / Deux soupirs plus tard 6 / 50 x 70 cm / 2004

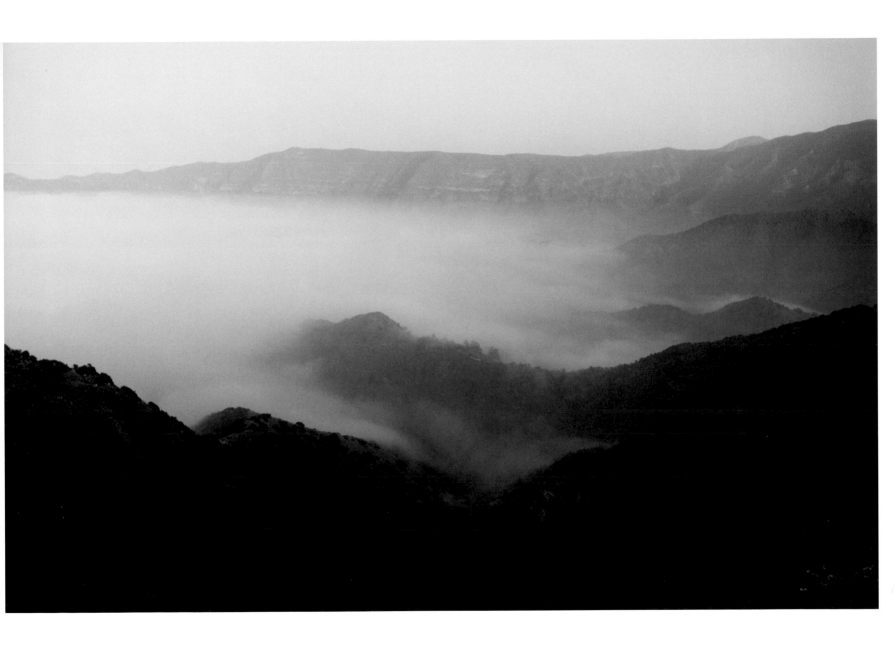

Zwei Atemzüge später 4 / Two breathtakings later 4 / Deux soupirs plus tard 4 / 50 x 70 cm / 2000

Ulrike Sladek

8 / 94 – Schauplätze der Erinnerung

„In seinen tausend Honigwaben speichert der Raum verdichtete Zeit."[1] In diesem wunderbar poetischen Satz hat Gaston Bachelard das Zusammenwirken von Raum und Zeit beschrieben, und ich möchte ihn meinen Überlegungen zu den Fotografien Andrea Witzmanns voranstellen. Ihre Annäherung an die komplexen Themen Zeit, Raum und Ordnung unterscheidet sich jedoch in einem bedeutendem Aspekt von Bachelards Intentionen. Sie möchte keinen „Kalender unseres Lebens (...) in seiner Bilderwelt aufstellen"[2] und damit die unzähligen Bildarchive dieser Welt um ein weiteres vermehren, sondern formuliert exakte Schnittstellen im Raum-Zeit-Kontinuum als Ausgangsbasis ihrer Untersuchungen. Anhand ausgewählter Raummodelle zeigt sie, dass ‚Raum' gerade dann als transitorische Kategorie funktioniert, wenn er durch die Betrachterin mit Identitäten und Bezeichnungen belegt werden kann. Die Fotografin bewegt sich in dieser Matrix, entzieht aber ihren Arbeiten den evidenten Charakter des ‚So war es also'[3], indem sie zwar den Rahmen definiert und die Bühnenausstattung vorgibt, das Gedächtnisstück selbst aber der Betrachterin überlässt. „Ich weiß was du gestern getan hast", eine Folge von weißen Innenansichten, bietet sich als Folie für diese Erinnerungsarbeit an. Die Fotografien sind voll der Hinweise auf vorgehende menschliche Nutzung, sodass ein ganzer Tagesablauf re/konstruiert zu werden vermag, beginnend bei der intimen Nasszelle bis hin zur Öffentlichkeit eines Hörsaales. Der Gedanke an eine quasi lückenlose Lebensabschnittsdokumentation wird angeregt, der Ball der konkreten Gedächtnis- und Fantasieleistung allerdings an jede einzelne weitergespielt.

106

‚Raum', seiner kosmischen Dimensionen entkleidet, steht für die Definition eines Ortes durch menschlichen Eingriff. Dies reicht von manifesten Gebäudestrukturen über filigrane Netzwerke bis hin zu flüchtigen Lichtquellen. Einen Ort definieren heißt zuallererst Grenzen setzen: Hier endet die ‚Natur' und wird zu Natur,raum', ab hier beginnt die Zweckwidmung, ab hier gilt ein mehr oder weniger willkürliches Regelsystem. Andrea Witzmann interessiert vor allem Wesen, Beschaffenheit und Wirksamkeit solcher Markierungen. Aus diesem Grund verzichtet sie fast durchgehend und bewusst auf die Darstellung von Personen. Das Augenmerk soll von den Menschen selbst weg gelenkt und auf die von ihnen gesetzten Ordnungen und auch Unordnungen hin gerichtet werden.

Ob etwas ordentlich oder unordentlich wirkt, hat wenig damit zu tun, was sich an diesem Ort befindet, sondern in welcher Form die Anordnung vollzogen wird. Welche Funktion einem Raum zugeordnet wird, liegt dafür sehr wohl an dem, was sich darin befindet, und weniger daran, ob Ordnung herrscht. Im Nachfolgenden stelle ich vier Fotografien nebeneinander, die alle einen ausgesprochen wohlgeordneten Eindruck machen und sich genau aus dieser Ordnungsstruktur heraus ähnlich sehen.

Bild Eins: Ein offensichtlich großer Raum, Pakete an der Wand, ein gerahmtes Plakat und eine Standuhr mit chinesischen Schriftzeichen, auf den gestapelten Kartons und in einer Ecke bunte Plastikhocker, die dominierende Sachlichkeit erweckt den Eindruck eines gepflegten Lagers. Fotografiert wurde diese Hotellobby in Hat Yai in Südthailand 2004.

Bild Zwei: Ein offensichtlich kleiner Raum mit nahezu leeren Schränken, die alle in sich etwas schief sind. Kartons und ein Tritthocker, ein Stromkabel liegt schnörkelig und anschlusslos am sauberen Boden, an der Wand ein Darts-Spiel und ein blindes Fenster (Garage eines Ferienhauses in Leibnitz, Österreich, 2003).

Bild Drei: Ein relativ großer Raum, ganz in schwarz und weiß gehalten. Gegenstände des alltäglichen Grundbedarfs – Matratze, Telefon, Telefonbuch und Kaffeetasse, Kühlschrank, Tür und Arbeitsplatte – bilden ein Subgehäuse. Ein kleines weißes Stromkabelschwänzchen entrollt sich anschlusslos auf dem schwarzen Fußboden (Atelierraum in Paris 2004).

Bild Vier: Ein dunkel gehaltener Raum. Die schlichte Meublage aus furniertem Holz und Kunstleder - Schrank, Regal, Schreibtisch, Sessel, Lampe, Kaffeetasse, Telefon, Matratze – wirkt wie eine Möbelstartbox ins Leben und formt ein Podest mit guter Aussicht. Ein kleines schwarzes Stromkabelschwänzchen verzagt anschlusslos am schwarzen Fußboden (Atelierraum in Paris 2004).

Eine ordentliche Anhäufung, hier trifft die Umgangssprache ins Volle, und trotzdem beschreibt diese nicht annäherungsweise die Raumfunktion. Die Stühle, die in einer Hotellobby zu erwarten sind, sind hier in einem Eck gestapelt. Eine

Garage, die weder einem Auto Platz bietet noch Ausgelagertes aufbewahrt, sondern mit Sperrmüll ordentlich verstellt ist. Das ins Leere laufende Kabel mag ich besonders gern, es ist auf zahlreichen Fotos zu entdecken und steht für einen kleinen subversiven Akt der Heiterkeit in all der Aufgeräumtheit. Aber auch für die Disfunktionalität des Offensichtlichen, es fällt nicht sofort als Unstimmigkeit auf. Eine Ateliersituation, die auf die eine oder andere Weise alles scheinbar Notwendige in greifbarer Nähe um sich versammelt, um sich zu schützen oder so zu tun, als ob einer die Welt offen stehen würde. Die Stromkabel belehren eines Besseren. Die oben erwähnte transitorische Qualität tritt ein und transformiert die Abbildung architektonischer Rahmenbedingungen zur individuellen Projektionsfläche der Betrachterin.

Nun möchte ich aber doch nicht die Honigwaben außer Acht lassen, die poetische Variante. Es gibt ein Foto, bei dem ich immer an eine bestimmte Passage in Haruki Murakamis ‚Wilde Schafsjagd' denken muss. Es ist dies die Abbildung einer rötlichen Strandhütte aus Bambusplatten, mit einem hellblauen leeren Stuhl auf der Rückseite, dem Blick auf die unendliche Weite des Meeres und ein paar Felszacken darin. Rechts noch eine Palme und ein Fischerboot. Murakami schreibt: „Während ich den leeren Stuhl anstarrte, fiel mir ein amerikanischer Roman ein, den ich vor etlichen Jahren gelesen hatte: Da ließ ein Mann, der von seiner Frau verlassen worden war, monatelang ihren Unterrock über dem Esszimmerstuhl hängen. Je länger ich darüber nachdachte, desto weniger absurd erschien es mir." Der Erzähler, der gerade ebenfalls von seiner Frau verlassen wurde, öffnet die Fotoalben und entdeckt, dass die Ex-Gattin sämtliche Aufnahmen von sich herausgeschnitten hatte. „Sie hätte wenigstens eine Unterrock dalassen können! Aber das war selbstverständlich ihre Sache, ich durfte mich da nicht einmischen. Sie hatte sich dazu entschlossen, nichts dazulassen, und ich musste mich danach richten. Oder ich musste mir, wie sie wohl beabsichtigte, einbilden, sie hätte von Anfang an nicht existiert. Und aufgrund ihrer Nichtexistenz konnte auch ihr Unterrock nicht existieren."[4] Wie in einem Spiegelkabinett setzen die wechselseitigen Reflexionen von Bild und Text ein – eine reizvolle Assoziationskette von Sprache und Fotografie, exemplarisch für viele andere Gelegenheiten.

Die Mehrzahl der Fotografien der letzten Jahre ist auf Reisen entstanden und die Bilderfolge dieses vorliegenden Fotobuches kann durchaus auch als eine Art Reisehandbuch gelesen werden: ohne die Implikationen einer direktiven Handlungsanleitung, sondern eher als eine leichtfüßige Erzählung von Orten und von Räumen, die schwerelos Kontinente überquert und das jeweils Vorfindliche zusammenführt.

Die Eintragungen in dieses visuelle Notizbuch machen sich die Methode einer Erinnerungstechnik aus schriftlosen Zeiten zunutze, nämlich das zu Erinnernde mit bekannten Örtlichkeiten in Verbindung zu setzen. „Diesen Zusammenhang stiftet der Kunstgriff der ‚Gedächtnisorte', an denen symbolische ‚Gedächtnisbilder' untergebracht wurden, die dann, der Ordnung der Orte gemäß, gleichsam abgelesen werden können. In gewisser Weise kommt die ‚Gedächtniskunst' einem inneren Schreiben gleich."[5]

In der Bildsprache Andrea Witzmanns treten anstelle der denotativen ‚bekannten Örtlichkeiten' modellhafte Abbildungen von öffentlichen Einschreibungen in den Naturraum, Ablagerungen oder rekonstruierte Ordnungssysteme. Die Anordnung der Dinge an ‚einem' Ort, dessen bauliche Substanz erzählt klar und reduziert von menschlicher Anwesenheit und menschlichem Tun. Dadurch ist der Anspruch an die ‚symbolischen Gedächtnisbilder' ein verschobener bzw. erweiterter. Sollte vormals eine konkrete Narration gleichbleibend und vor allem verlässlich entlang mehrerer Schauplätze memoriert werden, so bestimmt die Fotografin nun einen visualisierten Topos als Schaltstelle zur je eigenen Erinnerung der Betrachterin. Die Bildgeschichte entrollt sich angesichts einer einzelnen Situation, persönlich und flexibel und für sich einmalig. Sie kann wohl eingebettet sein in vorausgehende oder nachfolgende Arbeiten einer Serie (wie z. B. in ‚Ich weiß was du gestern getan hast"), ihre Tiefenwirksamkeit ist aber zunächst einer Abbildung zuzuschreiben, die die Synapsen stimuliert – das Bild soll wie ein Geruch oder eine Melodie ein Wiedererkennen einleiten.

Hier nochmals Murakami: „Dann versuchte ich mich noch einmal an Überlegungen zum Unterrock meiner Frau. Aber ich wusste nicht einmal mehr, ob sie überhaupt einen Unterrock besessen hatte oder nicht. ‚Unterrock auf Küchenstuhl' – nur dieses träge, irreale Bild haftete in einem Winkel meines Gehirns."[6]

Gedankenwechsel. Das Foto ist beinahe schwarz. Eine Neonröhre in der Mitte reißt einen grellen Lichtfleck und skizziert am Rande des Lichtkreises mit schneller Hand hingeworfen Palmwedel. Ein freundlicher Lichtraum, trotz des heftigen hell-dunkel Kontrastes, vielleicht dem kurzen grünen Rasen gedankt, der übersichtlich vor mir liegt und signalisiert: Keine Gefahr! Aber auch: Tropische Tourismuszone! Ein starkes Licht, das weiß ich aus Erfahrung, kann nur in feuchtheißen Klimazonen derartig satt und sanft und kurz bemessen die Nacht ausschließen. Das Bild ist Teil der Nachtaufnahmen-Serie „Plötzlich ganz allein" und steht Seite an Seite mit einem Foto, aus dessen nachtschwarzen Hintergrund sich durch ein geschicktes Zusammenspiel von durchschimmernder Innenbeleuchtung und gezielter Außenbeleuchtung ein Haus aus Flechtwerk herausschält. Leere Betongussbänke im rechten Hintergrund, ein gut ausgeleuchteter Vorplatz ebendort. Aus dem Dunklen kommend, wird mir erst angesichts des Eindrucks der Verlassenheit dieser Szenerie mein Alleinsein bewusst, ganz plötzlich. „Tatsächlich scheint die psychische Befindlichkeit [der Betrachterin, Anm. U.S.] zentraler Parameter für die Wertung

eines Raumes zu sein."[7] Und doch, auch hier, spricht die tropische Nacht aus dem Foto und besänftigt ins heiter Gelassene.

„All is loneliness around me, loneliness please don't bother me" singt Janis Joplin im ‚Shelter', ebenfalls Teil der Serie „Plötzlich ganz allein". Vor mir eine minder bekannte Wiener Diskothek. Es ist dunkel, jedoch keinesfalls schummrig. Ob angehende oder ausklingende Nacht, bleibt unbestimmt, der fensterlose Raum lässt nähere Aussagen nicht zu. Die Beleuchtung ist noch nicht oder nicht mehr gezielt auf die Tanzfläche gerichtet. In meinem Kopf singt Janis.

„Und wenn alle Räume unserer Einsamkeit hinter uns zurückgeblieben sind, bleiben doch Räume, wo wir Einsamkeit erlitten, genossen, herbeigesehnt oder verraten haben, in uns unauslöschlich."[8]

Andrea Witzmann stellt uns mit ihren Arbeiten Schauplätze zur Verfügung, die sie weitgehend frei von emotionalen Zuschreibungen hält, die aber durch Positionswahl, Dimensionierung und Raumordnung deutlich ihre persönliche Handschrift tragen. Ihr gelingt es, mittels Verdichtung und Zurückhaltung eine Verbindung zu individuellen Erinnerungen herzustellen, Prozesse in Gang zu setzen und damit imaginäre Räume zu eröffnen. Unter Einbeziehung der Spuren des Konkreten können sich Antizipation und Nacherzählung vermengen.

[1] Gaston Bachelard, Poetik des Raumes, Frankfurt/Main 1987, S. 35
[2] Bachelard, ebda, S. 35
[3] Roland Barthes, Der entgegenkommende und der stumpfe Sinn, Frankfurt/Main 1990, S. 39
[4] Murakami Haruki, Wilde Schafsjagd, Frankfurt/Main 1997, S. 24 ff.
[5] Eva Meyer, Architexturen, Basel/Frankfurt/Main 1986, S. 87 (Hervorhebung: E.M.)
[6] Murakami, ebda, S. 45
[7] Brigitte Franzen, Oberflächenwahrnehmung und Raumbild, in: I. Nierhaus, F. Konecny (Hgg.), räumen, Wien 2002, S. 103
[8] Bachelard, ebda, S. 36

Ulrike Sladek

8 / 94 – Scenes of Memory

'In its thousand honeycombs, space stores compressed time.'[1] In this wonderfully poetic sentence Gaston Bachelard described the interplay of space and time, and I would like to place it at the beginning of my reflections on the photographs of Andrea Witzmann. Her approach to the complex subject of time, space and order differs, however, from that of Bachelard in one important aspect. She does not mean to set up an 'almanac of our life [...] in its image-world'[2] and thus add yet one more to the innumerable pictorial archives of this world, but rather to formulate exactly the interfaces in the space-time continuum which are the starting-points for her investigations. By means of selected spatial models, she shows that 'space' functions as a transitional category precisely when the viewer can cover it with identities and signs. Witzmann moves within this matrix, but removes her works from the evidentiary character of 'it was so'[3] by defining the frame and the scenery, but leaving the work of memory itself to the viewer. 'I know what you did yesterday' ('Ich weiß was du gestern getan hast'), a series of white interiors, offers itself as a foil for this mnemonic work. The photographs are full of hints about previous human use, so that the course of an entire day could be (re)constructed beginning in the intimate wash-room and continuing into the public realm of the lecture hall. The idea of a quasi-gapless documentation of a section of life is suggested, yet the ball of concrete memory and fantasy work is tossed on to each viewer. 'Space', stripped of its cosmic dimension, stands for the definition of a place by human intervention. This extends from the manifest structures of buildings through filigree networks to fleeting sources of light. To define a place means

first of all that 'nature' ends here and becomes natural 'space'; that from here on nature is dedicated to goals, from here on prevails a more or less arbitrary system of rules. Witzmann is interested above all in the essence, quality and activity of such markings. For this reason she deliberately and almost completely does without the representation of people. The viewer's attention is to be directed away from human beings themselves and to the orderings and disorderings that they have set up.

Whether a place seems orderly or disorderly has little to do with what is there, but rather with how the viewer executes its order. What function a space is assigned, however, very much depends on what is found there and less on whether order prevails. In the following, I shall place four photographs next to each other, all of which make an impression of being extremely well-ordered and which precisely from the point of view of this order appear similar.

Picture one: an obviously big room, packages against the wall, a framed poster and a grandfather clock with Chinese ideographs, colourful plastic stools in a corner on top of stacked cartons; the prevailing objectivity awakes the impression of a well-tended warehouse. This hotel lobby was photographed at Hat Yai in southern Thailand, 2004.

Picture two: an obviously small room with nearly empty wardrobes and shelves, all of which are somewhat lop-sided. Cartons and a step stool; an electrical cable, squiggly and unplugged, lies on a clean floor; on the wall, a dart game and a blind window. (Garage of a holiday house in Leibnitz, Austria, 2003.)

Picture three: a relatively big room, entirely in black and white. Objects of everyday use – mattresses, telephone, telephone book and coffee cups, refrigerator, door and work-surface – form a kind of sub-chamber. The little tail of a white electrical cable unrolls, unplugged, on the black floor. (Artist's studio in Paris, 2004.)

Picture four: a dark room. The simple furnishings of veneer wood and artificial leather – cupboard, wardrobe, shelves, desk, chair, lamp, coffee cup, telephone, mattress – seem like a furniture start-box for life and form a platform with a good prospect. The little tail of a black electrical cable lies despondently unplugged on the black floor. (Artist's studio in Paris, 2004.)

A 'proper' heap – here the colloquial language hits the bull's eye; and yet this does not even begin to describe the function of space. The stools which are to be expected in a hotel lobby are stacked in a corner. A garage that provides neither a parking place nor storage, but is rather 'properly' cluttered with lumber. I particularly like the cable running off into nothing; it can be discovered in many of the photographs and stands for a small subversive act of merriment amidst all the tidiness. But also for the dysfunctionality of the obvious; it doesn't immediately strike one as a discrepancy. A set-up in an necessary within reachable distance in order to protect itself or to feign that

the world lies open to one. The electrical cable corrects this impression. The previously mentioned transitional quality enters and transforms the image of a general architectural framework into an individual surface of projection for the viewer.

But I wouldn't like to neglect the honeycomb, the poetic variant. There is a photograph which occurs to me each time I read a passage in Haruki Murakami's 'The Wild Sheep Chase'. It is the picture of a reddish beach hut constructed of bamboo panels, with an empty, light-blue chair at the back and a view of the endless expanse of the sea and a few cliffs. To the right, a palm tree and a fishing boat. Murakami writes: 'While I stared at my empty chair, an American novel occurred to me which I had read many years ago. A man, abandoned by his wife, left her petticoat hanging across the back of a dining-room chair for months. The more I thought about it, the less absurd it appeared to me.' The narrator, likewise abandoned by his wife, opens their photo-album and discovers that his ex-spouse has cut out all the pictures in which she appeared. 'She could at least have left a petticoat! But that, of course, was her concern; it's none of my business. She resolved to leave behind nothing and I had to act accordingly. Or, as was no doubt her intention, I should imagine to myself that she never existed in the first place. And, because she never existed, neither could her petticoat.'[4] As in a hall of mirrors, reciprocal reflections of image and text come into play – a stimulating chain of associations of language and photography, exemplary of many other occasions.

Most of Andrea Witzmann's photographic work of the last few years was produced while travelling and the picture series of the present book can certainly be read as a kind of travel handbook: without the implications of an instructional manual, but rather as a nimble account of places and spaces which effortlessly crosses continents and brings together whatever is found.

The entries in this visual notebook make use of a mnemonic technique from times when the written word was largely unknown namely to connect that which is to be remembered with familiar places. 'This connection brings about the trick of "places of memory" in which symbolic "memory images" are accommodated, which then could be read off, as it were, from the order of the places. In a certain sense, the "art of memory" may be compared to an inner writing.'[5]

In Witzmann's pictorial language, the place of the denotative 'familiar places' is assumed by model pictures of public inscriptions in natural space, deposits or reconstructed systems of order: the arrangement of things in 'one' area whose structural substance tells clearly and succinctly of human presence and human action. In this way the demand placed on the symbolic memory image is shifted or extended. Whereas before a concrete narrative remained the same and, more especially, was reliably memorised across a number of locations, now Witzmann determines a visualised topos as a switchboard to each of the viewer's memories. The pictorial history unfolds itself in view of a single situation, personally, flexibly and unique in itself. It may be embedded in preceding or succeeding works of a series (as, e.g., in 'I know what you did yesterday'), but its deeper effect is initially to be attributed to an image that stimulates the synapses – the picture should induce a recognition much like a smell or melody.

To quote Murakami again: 'Then I attempted once again to consider my wife's petticoat. But I couldn't even remember whether or not she possessed a petticoat. "Petticoat on Kitchen Chair" – only this dull, unreal picture stuck to a corner of my brain.'[6]

Change of thought. The photograph is almost black. A neon tube in the centre rips a harsh light spot and with a quick hand sketches a palm frond on the parameter of a circle of light. A friendly light space, despite the intense light-dark contrast, perhaps thanks to the short green lawn which can be seen in front of me and signals: No danger! But also: Tropical tourist zone! A strong light, something I know from experience, can shut out the night so richly and gently and briefly only in sultry climatic zones. The picture is a part of a the night shots series 'Suddenly all Alone' ('Plötzlich ganz allein') and stands side by side with a photograph out of whose pitch-black background looms a wicker-work house through a skilful interplay of transparently shimmering interior lighting and outer lighting. Empty cement benches in the background to the right; at the very same place, a well-lit forecourt. Emerging from the dark, my aloneness first becomes clear to me in view of the forlorn impression made by this scenery. 'Indeed, the psychological disposition [of the viewer, note U.S.] appears to be a central parameter for the evaluation of a space.'[7] And yet, even here, the tropical night speaks out of the photograph and placates with a cheerful serenity.

'All is loneliness around me, loneliness please don't bother me' sings Janis Joplin in 'Shelter', likewise a part of the series 'Suddenly All Alone'. In front of me is a lesser-known Viennese discothèque. It is dark, although not at all dusk. Whether on-coming or out-going night remains unclear, the windowless room admits of no more precise statement. The lighting is not yet or no longer focused on the dance floor. In my head, Janis sings. 'And when all the spaces of our loneliness now lay behind us, there are still spaces where we have suffered loneliness, enjoyed it, longed for it or betrayed it, indelible in us.'[8]

With her work Andrea Witzmann provides us with scenes which she manages to keep largely free from emotional ascriptions, but which, because of choice of position, dimensioning and spatial order, clearly bear her personal signature. By means of compression and reserve, she succeeds in producing a connection to individual memories, in setting processes in motion and so in opening

maginary spaces. By including the traces of the concrete, she is able to achieve
a mixture of anticipation and narration.

(Translated by Jonathan Uhlaner and Justin Morris)

[1] Gaston Bachelard, The Poetics of Space, Beacon Press Boston, 1994. [Poetik des
Raumes, Frankfurt /Main 1987, p. 35]
[2] Bachelard, ibid., p. 35
[3] Roland Barthes, Der entgegenkommende und der stumpfe Sinn, Frankfurt/Main 1990,
p. 39
[4] Murakami Haruki, The Wild Sheep Chase: A Novel, Vintage International Edition, 2002.
[Wilde Schafsjagd, Frankfurt/Main 1997, p. 24 ff.]
[5] Eva Meyer, Architexturen, Basel/Frankfurt/Main, 1986, p. 87 (E.M.'s emphases)
[6] Murakami, ibid. [German edition, p. 45]
[7] Brigitte Franzen, Oberflächenwahrnehmung und Raumbild, in: I. Nierhaus, F. Konecny
(eds.), räumen, Wien 2002, p. 103
[8] Bachelard, ibid. [German edition, p. 36]

Ulrike Sladek

8 / 94 – Scènes de la Mémoire

« Dans ses mille alvéoles, l'espace tient du temps comprimé. »[1] Gaston Bachelard décrit dans cette merveilleuse phrase poétique la relation entre l'espace et le temps, une phrase que je désire préposer à mes réflexions sur les photographies d'Andrea Witzmann. Dans un aspect significatif toutefois, son approche aux sujets complexes tels le temps, l'espace et l'ordre est différent par rapport aux intentions de Bachelard. Elle ne veut pas composer « un calendrier de notre vie (...) dans son imagerie »[2] et ajouter une image aux innombrables archives photographiques de ce monde, mais articule les sections exactes dans la continuité du temps et de l'espace comme point de départ de ses recherches. Elle démontre à base de modèles spatiaux sélectionnés que l'« espace » fonctionne en tant que catégorie transitoire, dès que la contemplatrice le munit d'identités et de définitions. La photographe qui se promène dans cette matrice soutire cependant à ses œuvres le caractère évident de l'« ainsi donc était-il »[3] tout en définissant le cadre et en déterminant le décor. Elle abandonne à la contemplatrice la pièce de la mémoire. « Je sais ce que tu as fait hier », une série de vues intérieures blanches, se présente comme une feuille transparente face à ce processus de mémoire. Du cabinet de toilette intime à l'amphithéâtre public, l'écoulement de toute une journée est «re»construit à partir de ces photographies qui donnent nombres d'indices sur l'usage humain temporaire. La pensée à une période de vie documentée quasi sans lacunes est ici stimulée, de même que l'application concrète de ces deux, de la mémoire et de la fantaisie, est néanmoins déjouée. Dévêtu de sa dimension cosmique, l'« espace » correspond au lieu défini par

l'intervention humaine. Ceci s'étend des structures manifestes de bâtiments, jusqu'aux réseaux filigranes et aux sources de lumière volatiles. Définir un lieu signifie avant tout délimiter: ci la nature prend fin pour devenir espace naturel, là commence la dédicace de l'usage, un système de règles plus ou moins arbitraires. Andrea Witzmann s'intéresse surtout à l'essence, à la constitution et à l'impact de ces traces. Pour cette raison elle renonce consciemment et presque sans interruption à la présentation de personnes humaines. L'attention sera ainsi détournée de l'homme-même pour être attirée vers l'ordre et le désordre produits par celui-ci. Peu importe qu'une chose apparaisse ordonnée ou non en relation avec ce qui se trouve en un lieu précis par rapport à la formation de la disposition. La fonction attribuée à un espace repose sur ce qui s'y trouve plutôt que sur le fait qu'il y règne de l'ordre. Par la suite je pose quatre photographies côte à côte, qui, toutes quatre, donnent l'impression d'un ordre prononcé et se ressemblent précisément à cet effet. Photo numéro un représente ostensiblement une grande chambre avec des paquets au mur, une affiche encadrée, une horloge aux signes d'alphabet chinois, des escabeaux en plastique colorés situés sur des cartons empilés dans un coin. L'objectivité dominante éveille l'impression d'un dépôt mis en ordre. (Vestibule d'un hôtel à Hat Yai en Thaïlande du Sud 2004).
Photo numéro deux démontre une chambre apparemment petite aux armoires presque vides et légèrement inclinées, des cartons, un tabouret, un cable électrique déconnecté gisant en forme de spirale sur le sol propre, un jeu de fléchettes suspendu au mur et une fenêtre blindée. (Garage d'une maison de vacances à Leibnitz, Autriche, 2003)
Photo numéro trois montre une grande chambre tenue complètement en noir et blanc. Des objets de besoin quotidien tels un matelas, un annuaire, une tasse de café, un réfrigérateur, une porte et un plateau de travail forment une sous-coquille. Un petit cable électrique blanc se déroule, déconnecté, sur le sol noir. (Atelier à Paris, 2004)
Photo numéro quatre donne sur un espace sombre. Le simple mobilier à placage en bois et en simili-cuir, l'armoire, l'étagère, la chaise, la lampe, la tasse de café, le téléphone et le matelas apparaissent comme un paquet de meubles de départ dans la vie et constituent une estrade à belle vue. Le minuscule bout d'un cable électrique noir se perd sans connexion sur le sol noir. (Atelier à Paris 2004)
Ici, une accumulation ordonnée pointe de plein sur un langage commun et ne décrit toutefois jamais de près la fonction de l'espace. Les fauteuils dédiés au vestibule d'un hôtel sont empilés ici dans un coin. On trouve également un garage n'hébergeant ni voiture ni marchandise mais soigneusement comblé de décharge interdite. J'ai spécialement trouvé plaisir à la vue de ce cable électrique s'écouler dans le néant. On le découvre dans un nombre de photos,

et à mes yeux, il représente un petit acte subversif de gaieté dans toute cette mise en ordre, mais aussi une dysfonctionnalité de l'ostensible. On n'en remarque pas tout de suite la dissonance. Ici se dévoile une situation d'atelier rassemblant d'une manière ou d'une autre tout ce qui pourrait passer pour apparemment nécessaire à portée de main, afin de se protéger, ou de feindre que le monde soit ouvert devant soi. Les cables électriques me raisonnent. La qualité transitoire citée ci-haut entre en scène et transforme l'image des conditions architecturales en surface de projection individuelle de la contemplatrice.

Là, je désire évoquer cette variante poétique que constituent les rayons de miel. Une des photographies me rappelle toujours un certain passage dans « La course au mouton sauvage » de Murakami Haruki. Il s'agit là de l'image d'une hutte rougeâtre située sur une plage, construite en plaques de bambous, avec une chaise vide couleur bleu ciel, la vue donnant sur l'interminable ampleur de la mer avec ses pics de rocs çà et là. À droite un palmier et une barque de pêcheur. Murakami écrit: « Pendant que mon regard restait figé sur la chaise vide, un roman américain que j'avais lu des années auparavant me revint à l'esprit. L'histoire racontait qu'abandonné par sa femme, un homme avait laissé traîner des mois durant la combinaison de celle-ci par-dessus la chaise de la salle à manger. Plus j'y pensais, moins je trouvais le fait absurde. » Le narrateur, lui-même desseulé par sa femme, ouvre les albums de photos et s'aperçoit que son épouse avait découpé l'entité des photos la montrant. « Elle aurait au moins pu me léguer une combinaison! Évidemment, je n'avais pas le droit de m'en mêler. Après tout, c'était bien son affaire personnelle. Comme elle avait décidé de ne rien laisser en arrière, je n'avais pas à riposter. Une autre possibilité aurait été de me mettre en tête qu'elle n'avait jamais existé, de sorte que sa combinaison ne pouvait donc exister non plus ».[4] Comme dans un cabinet de miroirs, les réflexions s'entrechoquent entre images et textes, donnant l'exemple d'une chaîne d'associations charmante entre la parole et la photographie pour beaucoup d'autres occasions. La plupart des photographies datant des années dernières est née au cours des voyages, de sorte que la suite des images dans cet album puisse se lire comme un récit de voyage, sans implications d'instructions d'action directrices, mais en tant que narration de lieux et d'espaces qui traverse d'un pied léger les continents et qui rassemble des objets découverts au hasard. Les marques dans ce carnet de notes visuel se servent d'une methode de mémorisation datant du temps antérieur à l'écriture, un temps où le souvenir fut associé à des lieux connus. « Cette association est créée par la portée de l'art des lieux de mémoire, où les images symboliques du souvenir sont gardées, qui par la suite peuvent être lues selon l'ordre de ces lieux. D'une certaine manière, l'art de la mémoire peut être comparé à l'art de l'écriture

en for intérieur. »[5]
Le langage d'Andrea Witzmann ne crée non pas les « lieux connus » dénotatifs mais des images modèles à marques publiques dans l'espace naturel, des décharges ou des systèmes d'ordre reconstruits. La composition des objets en ce lieu ainsi que la substance bâtie de ce dernier raconte de manière claire et démunie de présence et d'action humaines. Ainsi les exigences aux « images symboliques » deviennent désajustées et élargies. Si une certaine narration pouvait auparavant être mémorisée de façon étalée et surtout sûre au long de plusieurs sites, la photographe définit à présent un topos visualisé comme point de jonction au service même de la mémoire de la contemplatrice. Face à chaque situation, l'histoire des images se déroule de manière personnelle, flexible et unique en soi. Qu'elle soit bercée au sein d'œuvres antérieures ou postérieures à une série (telle par exemple « Je sais ce que tu as fait hier »), son effet de profondeur est toujours dû à une image stimulant les synapses. L'image a à introduire la reconnaissance, tels l'odorat ou la mélodie. Une fois de plus Murakami: « Puis je tentais me remettre aux réflexions sur la combinaison de ma femme. Pourtant je ne savais même plus si elle possédait une combinaison ou non. « Combinaison sur chaise de cuisine », seule cette image indolente et irréelle hantait le recoin de mon esprit. »[6]
Changement d'idées. La photo est presque noire. Un tube de néon au milieu dessine une lumière crue et esquisse au bord du cercle lumineux d'un geste hâtif une branche de palmier. Un espace éclairé souriant, malgré le contraste entre le clair et le sombre, sans doute grâce au gazon vert étendu devant moi et me signalant: sans danger! Mais aussi: zone touristique tropicale! Je sais par expérience qu'une forte lueur ne peut congédier la nuit et se montrer aussi saturée, douce et mesurée à courte durée que dans des zones climatiques chaudes et humides. L'image fait part de la série « Soudain toute seule » et côtoie une photo où une maison en treillis se détache d'un arrière-plan en nuit-noire par une coordination adroite entre un éclairage intérieur translucide et un éclairage extérieur bien étudié. Ici des bancs en béton inoccupés dans l'arrière-plan droit, là une esplanade bien éclairée. Venant de l'ombre, je me rends soudain consciente de ma solitude face à cette impression de délaissement dans la scène. « La condition psychique [de la contemplatrice, cit. U.S.] semble de fait être le paramètre central évaluant l'espace. »[7] Et pourtant, ici de même, la nuit tropicale s'articule dans la photo et adoucit à l'encontre d'une gaieté décontractée.
Janis Joplin chante au « Shelter » « All is loneliness around me, loneliness please don't bother me », qui fait lui aussi part de la série « Soudain toute seule ». Je vois devant moi une discothèque peu renommée. Il fait sombre, non pas diffus. Il n'est pas clair si la nuit tombe ou fait place à l'aube; la pièce démunie de fenêtre n'en donne pas notion. L'éclairage soit cesse d'être pointé

sur la piste de danse soit n'est plus dirigé vers celle-ci. Dans ma tête chante Janis.

« Et tous les espaces de nos solitudes passées, les espaces où nous avons souffert de la solitude, joui de la solitude, désiré la solitude, compromis la solitude sont en nous ineffaçables. »[8]

Avec ses œuvres, Andrea Witzmann met à notre disposition des sites libres de dédicaces émotives, et qui toutefois portent visiblement sa marque personnelle à travers le choix de la position, la dimension et la composition spatiale. Au moyen de la concentration et de la réserve, elle réussit à créer une connection aux souvenirs particuliers et mettre en marche des processus, où elle ouvre la porte aux espaces imaginaires. Anticipation et narration se mélangent en s'ajoutant aux traces du concret.

(Traduit par Greta Jamkojian)

[1] Gaston Bachelard, La poétique de l'espace, Presse Universitaire de France 1957, p. 27
[2] Gaston Bachelard, ibid. p. 27
[3] Roland Barthes, L'obvie et l'obtus, Essais critiques III, Éditions du Seuil 1982
[4] Murakami Haruki, La course au mouton sauvage, Paris 2002, [Wilde Schafsjagd, Frankfurt/Main 1997, p. 24 ff]
[5] Eva Meyer, Architexturen, Basel/Frankfurt/Main 1986, p. 87 (Accentuation: E.M.)
[6] Murakami, [Édition allemande, p. 45]
[7] Brigitte Franzen, Oberflächenwahrnehmung und Raumbild, dans: I. Nierhaus, F. Konecny (Éd.), räumen, Wien 2002, p.103
[8] Gaston Bachelard, ibid. p. 28

Andrea Witzmann

1970	geboren in Wien / born in Vienna / née à Vienne
1990-1997	Technische Universität Wien, Studium der Architektur
1997-2002	Akademie der bildenden Künste, Wien (Prof. Eva Schlegel)
2004	Atelierstipendium Paris

Ausstellungen

2005	Kunstverein Leonberg, „sach.gemäß"
2004	art.position gallery, Wien
	Exposition Cité Internationale des Arts, Paris
	art.position, „Jahresausstellung zur Jungen Kunst / Wien"
	Galérie Bétonsalon, Paris, „camouflage"
	Galerie layr:wüstenhagen, „Plötzliche ganz allein"
2003	Forum Stadtpark, Graz, „Windows into Art featuring"
	Reithalle Blumauergasse, Wien, „Schaugrund 2"
	kunst raum dornbirn, „sach.gemäß"
	Atelierraum Martin Vesely, Wien, „In der Struktur der Verausgabung"
	Galerie layr:wüstenhagen, Wien, Fotografien
	updent, Wien, Fotografien
	Storms Galerie, München, „Junge Kunst aus Österreich"
2002	Galerie Westlicht, Wien, „Endlich sechs und 20!"
	Diplomarbeiten 2001/2002, Akademie der bildenden Künste, Wien
	dreizehnzwei, Wien, „fakes and flakes"
	Kunsthalle 8 Schadekgasse, Wien, „Please wear clothes"
	Galerie layr:wüstenhagen, Wien, Fotografien
2001	Semperdepot, Wien, „dichroscopic gloss"
	Galeria Otwarta Pracownia, Krakow, Polska, „artists in motion"
2000	Centrum Sztuki Wspóczesnej Zamek Ujazdowski,
	Warszawa, Polska, „artists on location"
1999	Akademie der bildenden Künste, Wien, „Nicht aus einer Position"
1998	Palais Clam Gallas, Wien, „aufblitz"
1996	Rosa Lila Villa, Wien, „Fütterung der Engel"
1994	Viennale – Internationale Filmfestwochen Wien, „Hot / Cool"
1993	Institut für Raumgestaltung, TU Wien, „Polytope"

Publikationen

2004	EIKON Heft 43/44
	Edition EIKON
2003	Schaugrund, Wien, (Postkarten Edition)
	„Sachgemäß", Über die Erfahrung der (alltäglichen) Dinge
	in der Kunst der Gegenwart, Dornbirn
	Camera Austria Nr. 83
2002	Diplomkatalog 2001/2002, Akademie der bildenden Künste
	„fakes and flakes", dreizehnzwei, Wien
2000	„artists on location – artists in motion", Warschau, Krakau, Wien
1999	„eins", Klassenbuch MS Schlegel

Impressum:

Andrea Witzmann,
plötzlich ganz allein / suddenly all alone / soudain toute seule

Texte:
Martin Prinzhorn
Ulrike Sladek

Übersetzungen:
Greta Jamkojian
Justin Morris
Lisa Rosenblatt
Jonathan Uhlaner

Grafische Gestaltung:
unterstützt von Gisela Scheubmayr

Druck:
REMA Print, Wien

Vertrieb:
Verlag der Buchhandlung Walther König, Köln

Distribution outside Europe:
D.A.P. / Distributed Art Publishers, Inc., New York

Vertreten durch
layr:wüstenhagen Galerie für zeitgenössische Kunst
1010 Wien Bellariastraße 6
Fon 01.5245490 Fax 01.5238422
office@layrwuestenhagen.com
www.layrwuestenhagen.com

Besonderen Dank an Ulrike Sladek

Dank an
Ulrike Arnold, Greta Jamkojian, Emmanuel Layr,
Martin Prinzhorn, Lisa Rosenblatt, Gisela Scheubmayr,
Johannes Schlebrügge, Thomas Wüstenhagen

SCHLEBRÜGGE.EDITOR
Museumsplatz 1/21
A-1070 Wien
www.schlebruegge.at

ISBN 3-85160-043-6